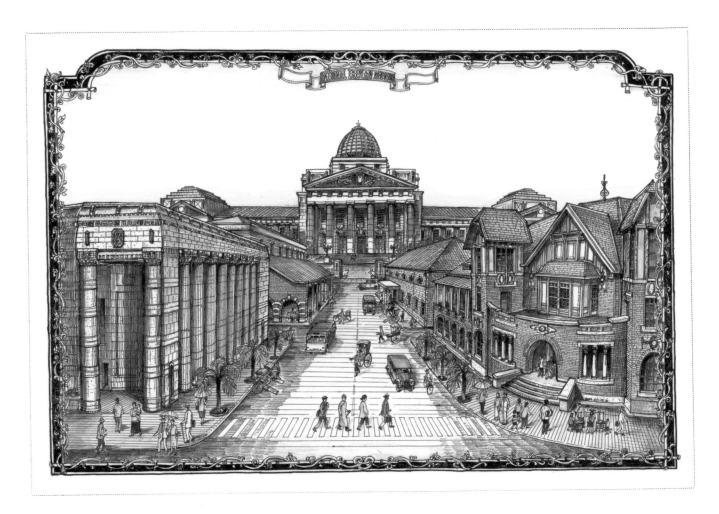

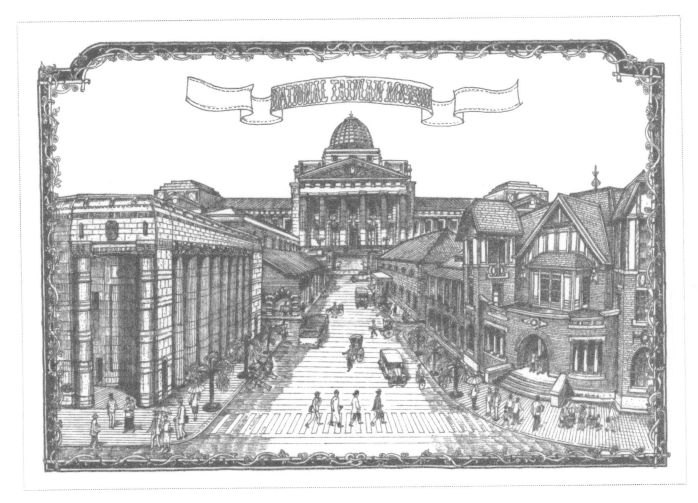

解 **李乾朗手繪臺博建築** 構
Deconstruction
Architectural Drawings of the National Taiwan Museum by LI Chien-Lang

POST
CARD

夢幻博物館街道

國立臺灣博物館
National Taiwan Museum
http://www.ntm.gov.tw

解 **李乾朗手繪臺博建築** 構
Deconstruction
Architectural Drawings of the National Taiwan Museum by LI Chien-Lang

POST
CARD

夢幻博物館街道

國立臺灣博物館
National Taiwan Museum
http://www.ntm.gov.tw

解構

李乾朗手繪臺博建築

Deconstruction

Architectural Drawings of the
National Taiwan Museum by LI Chien-Lang

目次

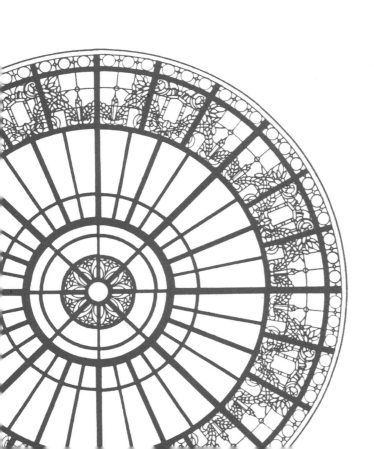

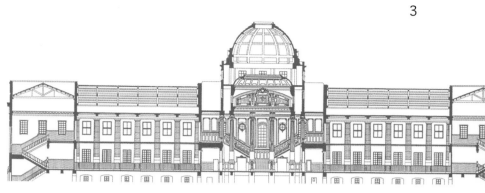

下篇：
透視建築奧妙——
看李乾朗畫臺博

館長序

傳統的博物館是傳播知識與展現珍奇文物的殿堂，當代的博物館則從外觀到展場呈現全然不同的百變風貌，有十九世紀優雅的古典博物館，亦有繽紛多彩、激發創造力的奇妙空間。我們觀察當今世界各國的著名博物館，在歷經百餘年的營運後，為因應典藏品大量增加與全球化浪潮帶來的觀光客，紛紛進行空間改造，透過創新風貌與管理策略，積極拓展博物館的新價值。

國立臺灣博物館是臺灣歷史最悠久的博物館，近年陸續修復周邊幾座古蹟，將古蹟整修再利用為博物館，如今已從一間獨立的館舍擴增到擁有五個館的規模。這幾座古蹟建物包括：原為「臺灣總督府博物館」的國立臺灣博物館本館、原為「勸業銀行舊廈」的土銀展示館、原為「專賣局南門工場」的南門園區小白宮與紅樓兩館，以及位於北門尚在整建中的原「臺灣總督府交通局鐵道部」的鐵道部博物館園區。這些古蹟成為臺灣博物館系統的一員，不但強化了博物館的機構體質，賦予建築物新生命，每一棟建築都是歷盡滄桑的見證，建物本身即隱藏著許多傳奇故事，值得我們細加探究。

今年正逢創建於 1915 年的臺博本館建築落成一百周年，為了讓國人認識國立臺灣博物館這群古蹟的歷史價值，也希望民眾多加關懷這些風華再現的古蹟，我們特別商請古蹟學者李乾朗教授為博物館策劃這一檔展覽，希望透過他的研究觀點與徒手繪圖的絕活，帶領大家認識跨世紀的臺博館，希望大家透過他的透視之眼與靈活手繪，帶大家進入臺博館超現實的想像空間，同時打開更悠遠的視野。

我們希望藉由李教授「解構 - 李乾朗手繪臺博建築特展」的展覽詮釋，展現國立臺灣博物館對於文化資產保存的用心，同時期盼大家共同守護此一全臺最重要的古蹟博物館群，體驗文化資產再生的無窮魅力。

陳濟民

謹識

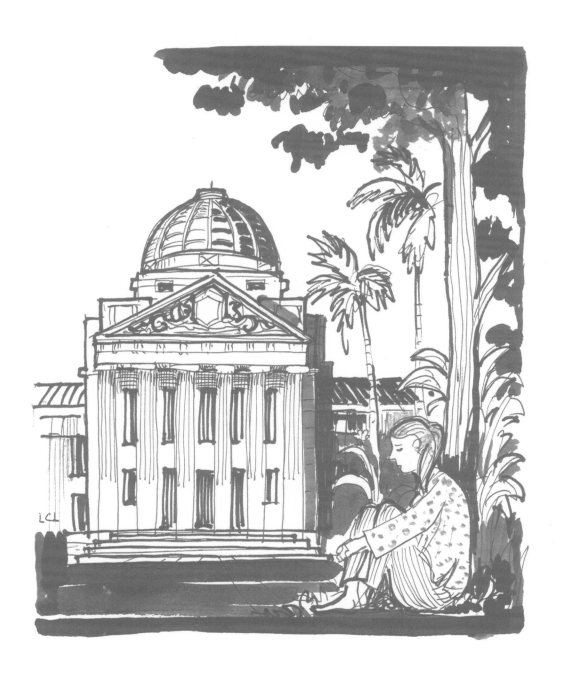

序

國立臺灣博物館在臺北火車站正對面，以館前路爲中軸線，構成臺北市重要的路標，1960 年代從火車站出來，就可以見到館前路另一端的臺博，這是我讀中學時的記憶。歷經百年經營，臺博館現在已擁有本館、土銀展示館、鐵道部博物館園區與南門園區等四個館區，一共包括臺博本館、土銀分館（勸業銀行舊廈）、紅樓與小白宮（專賣局南門工場）、鐵道部（臺灣總督府鐵道部廳舍）。其中只有臺博本館一開始即爲博物館之設計，其餘的館區皆爲古蹟建築再利用改建而成，是一種順應世界潮流，將老市區內大型的公共建物或工廠改裝爲博物館或文化用途之建築。目前臺博館這批建築群最早爲 1902 年所建，最晚爲 1933 年所建，這三十多年剛好是臺灣從清末農業、手工業時代邁向工商業時代。易言之，這些產業或工業遺產作了臺灣的「現代性」之見證。從北門口走到南門外，欣賞這幾座建築的風采，閱覽百年臺灣歷史，建築物造型與功能之雄辯性遠勝過文字之記錄！

話雖如此，建築物的欣賞畢竟需要導覽，經過專家達人介紹，才能從欣賞提昇到鑑賞。建築設計之初即有設計圖，設計圖展現建築師之構想，1968 年我進入中國文化大學建築系就讀時，當時一切仍屬手工的時代，我們每個月要繳交習作，除了平面圖、立面圖與剖面圖，還要一張外觀透視圖，它要表現三度空間的立體效果，一般同學常爲了透視圖而苦惱，因爲它常被要求著色的水彩，但這種圖要有繪畫基礎才能過關。我小時曾在淡水跟陳敬輝學畫，中學受馬白水、席德進、胡笳影響，又因在師大附中時參加寫生會，認識許多愛好繪畫的同學，包括奚淞、姚孟嘉、李賢文、李雙澤、劉天仁、陳丕燊與謝宏達等人，假日一齊到郊外寫生。因此，建築透視圖駕輕就熟。

建築畫不等同於建築施工圖，但建築畫可以清楚而完整地表現建築空間、造型與結構之特點。幾乎歷史上偉大而著名的建築家如達文西、米開朗基羅、帕拉迪歐及近代的萊特、戈比意、路易康等沒有不擅長建築畫，中國的梁思成建築畫也是世界一流的，透過他們的建築畫，使我們更深一層理解建築。

近年科技快速進步，電腦繪圖盛行，取代了許多手工繪圖的場合，但手工繪製建築圖在設計過程中仍是最有效率的方式，設計者腦中的構想在幾分鐘甚至幾秒內將空間、造型與結構表現出來，人腦之速度與變通能力，電腦仍然屈居下風。此次欣逢臺博館落成百年，爲慶祝百年誕辰，臺博特別委託我繪製一些圖樣展示，其目的是要引起國人注意博物館建築作爲文化資產之可看性，因爲館舍本身即已蘊含豐富的歷史與文物，世界上許

多著名的博物館如羅浮宮或大英博物館，建築本身即是建築史上名作。

建築是具體存在的物質，或可稱之為硬體。但建築圖確是軟件，或許我們也可質疑它不存在。因為建築圖是以紙、筆或色彩來滿足人們的眼睛，使人誤闖入虛構的空間裡。西洋透視圖法在文藝復興時期長足進步，且臻於成熟，所有的畫家企圖在二度的畫布上塑造三度空間。中國古代長卷畫更是神奇，它使觀者有如乘坐熱氣球或直升機，或像飛鳥似地俯瞰全局，著名的〈清明上河圖〉即採此法繪成。相較之下，西洋的定點視點透視圖似較為呆板，它只能提供固定的視點，因此有許多部分你看不到。為了彌補這項缺點，乃又發明了剖視圖，以解剖技巧將建物內部暴露出來。我這次所繪臺灣博物館系統館舍即多採剖視法，如此可看到更多一些面向。總之，我有一個定義：「讓一張圖呈現最多的細節，使圖發聲，講出最多的話語」，符合這項標準，才是最好的剖視圖。建築圖比建築本身更精彩，建築圖訴說建築的心聲，這才是我的標準。

此次展覽的畫皆經過數次的現場勘查與草圖推敲，希望能將臺博所屬的建築最好的一面展現出來，特別是一張圖可以看到 40 或 50 個以上的名詞，每個構件背後多是百年或千年以上循序改進的結果，它彰顯人類的智慧與審美觀。這些洋式建築出現在臺灣，也標誌著臺灣進入世界舞臺，臺灣不但不排斥外來文化，甚至加以吸收演繹。綜觀臺灣各地老街那些洋風店面，莫不是受到洋式建築鼓舞，透過對臺灣博物館系統建築圖之欣賞，擴大了我們的視野，啟發我們的想像力，而從歷史中看到未來，應當是我畫這些建築圖的心意。

李乾朗

2015 年 12 月謹識

序曲 國立臺灣博物館之創建與發展

國立臺灣博物館之前身為「臺灣總督府民政部殖產局博物館」，創建於 1908 年，位在臺北城內的書院町（即今之總統府後的博愛大樓），當時日本據臺已邁向較和平穩定的階段，為了廣為宣揚殖民統治的政績，而建造這座臺灣地區第一座博物館。

1908 年 5 月 24 日，臺灣總督府第八十三號訓令「臺灣總督府民政部殖產局附屬博物館設於臺北廳下，掌理蒐集，陳列有關本島學術、技藝及產業對所需之標本及參考品，以供公眾閱覽之事務」是成立博物館的法令依據。10 月原彩票局建築改制為博物館，當時日本皇族閑院宮載仁親王蒞臨參觀，掀起正式開館的序幕。開館之初承繼當時殖產局博物館豐富的藏品，已超過十一大類 12,723 件，主要收藏臺灣及南洋一帶歷史、原住民、動植物及礦物等相關的標本，供一般大眾參觀。

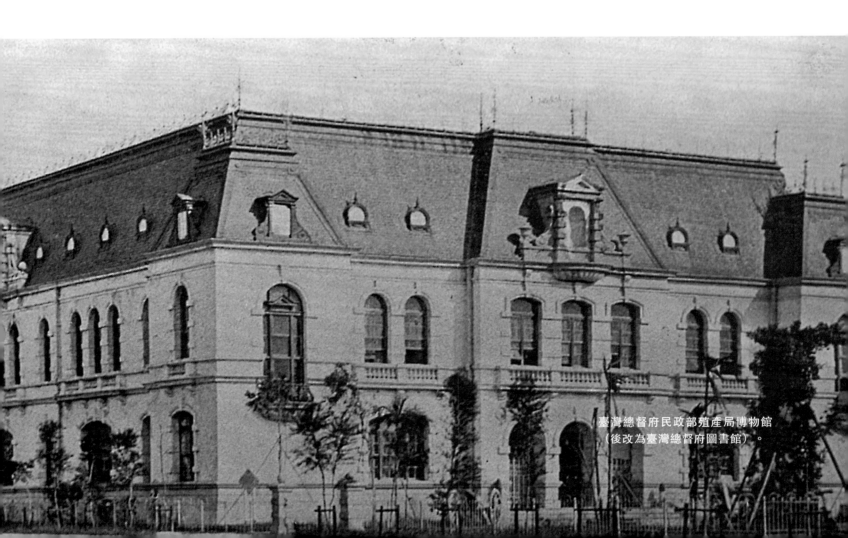

臺灣總督府民政部殖產局博物館
（後改為臺灣總督府圖書館）。

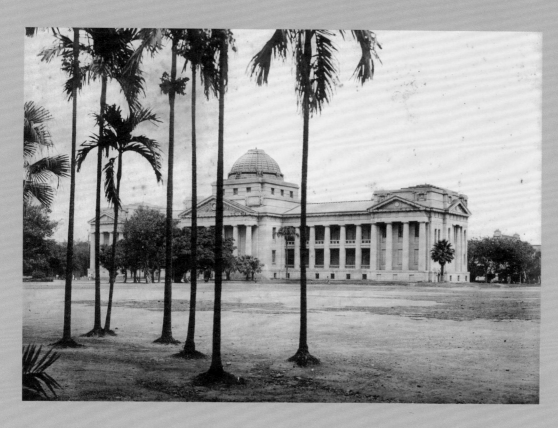

約 1920 年代從東南角看臺博館背立面，當時公園內樹木不多。

博物館之建築原設作彩票局用途，其設計者爲近藤十郎，後因彩票終止發售，才改作爲殖產局博物館，館長爲總督府殖產局技師川上瀧彌，當時陳列有關臺灣及南洋地區收藏品，1915 年後博物館移至今國立臺灣博物館址之後，此建築物再改作「臺灣總督府圖書館」，館藏臺灣文學書籍 7,000 餘冊，是當時全臺最完備的圖書。建築物爲二層樓，屋頂爲 Mansard 式樣，外牆粉刷白牆，造型優雅，可惜這座建築在 1945 年二次大戰中被炸毀不存。

1906 年 12 月民政長官祝辰巳爲紀念前任總督兒玉源太郎與民政長官後藤新平之治臺功勳，乃倡議建造「兒玉總督與後藤民政長官紀念館」，由全島官民捐資，歷經七年募款與設計，共募得 256,101 日幣，紀念館主體建築面積約

佔 510 坪，採希臘文藝復興式的典雅形制，於 1913 年 4 月 1 日動工，至 1915 年 3 月 25 日竣工，4 月 18 日舉行完工典禮，8 月 20 日正式開館，館長仍爲川上瀧彌。建築物則由建築技師野村一郎主持設計工作、技手荒木榮一督工，總工程金額爲 256,101 日幣。興建當時正值後期文藝復興式建築流行的高峰，因此它是這個傳統下屬於古典系統的一座最成熟的作品，戰後改爲國立臺灣博物館，這是一座自然史博物館，館內以地質、礦物、植物、動物、原住民、歷史方面之收藏爲多，另包括林業、農業、水產、工藝及貿易等爲輔。當時總督府將博物館建築在公園內，可能仿自東京上野公園或紐約中央公園，園內設置著名博物館，豐富都市的文化生活。

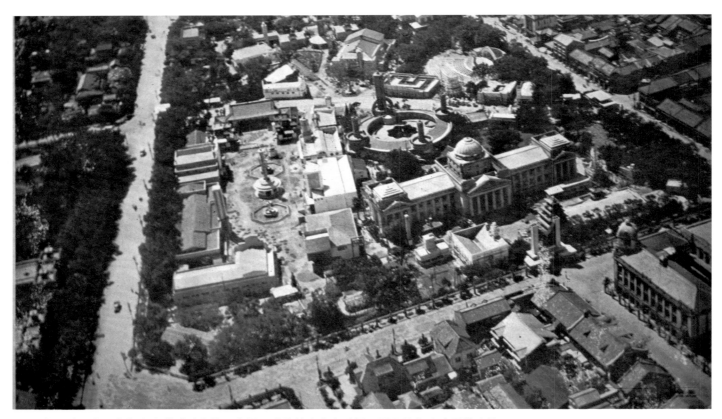

1935 年始政四十週年紀念臺灣博覽會第二會場，博物館空中鳥瞰圖，可見許多臨時展館建物。

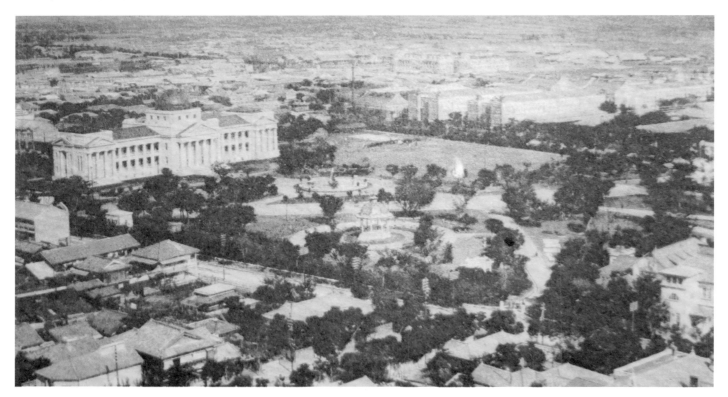

1930 年代從總統府中央高塔上望博物館，圓頂突出市區天際線，呈現西洋城市之風貌。

大門前的銅牛背面原鑄刻日本帝國擴張版圖，二戰後被磨平滅跡。

國立臺灣博物館本館歷經百年歷史，空間顯得狹隘，面臨日益增加的收藏，早有擴建之需，但礙於公園面積有限，擴建計畫無法實現。近年乃將勸銀舊廈、專賣局南門工場與鐵道部納為「臺灣博物館系統」計畫中，這些建築物多建於 1902 年至 1934 年之間，已被指定為文化資產加以保護。因此，在不改變外觀風貌之前提下，進行內部空間之改造，包括強化結構與增加必要之設備，如、鋼樑電梯或空調等。臺博本館與鐵道部出自日本優秀的西化派建築師之設計，建築水準極高，而南門園區的小白宮係利用被拆除的清代臺北府城牆石所建，深具歷史脈絡。勸銀舊廈則代表 1930 年代現代建築運動下建築走向東方趣味之設計，從結構、材料與設計風格觀之，皆具時代特質。就其建築而言，已具備值得參觀的吸引力。

本書主要即希望通過圖像的角度來分析建築，引領人們更深一層了解這幾座不同材料、不同設計風格的建築，在博物館史、都市發展史、建築史與建築技術、產業史、經濟史方面，對於當代臺灣的意義。

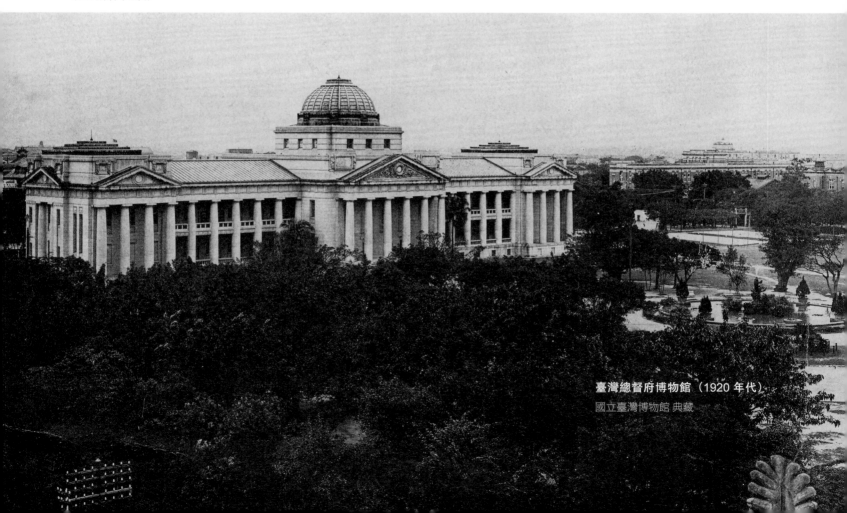

臺灣總督府博物館（1920 年代）
國立臺灣博物館 典藏

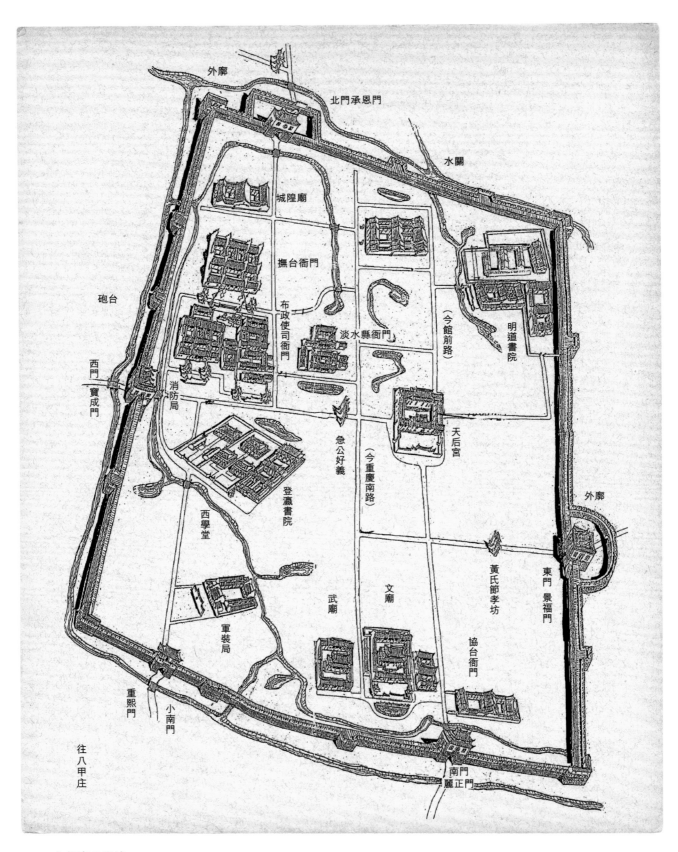

外廊

北門承恩門

水關

城隍廟

撫台衙門

砲台

布政使司衙門

淡水縣衙門

(今館前路)

明道書院

西門
寶成門

消防局

急公好義

天后宮

(今重慶南路)

外廊

登瀛書院

西學堂

東門 景福門

黃氏節孝坊

武廟

文廟

協台衙門

軍裝局

重熙門

小南門

往八甲庄

南門
麗正門

1890 年的臺北府城

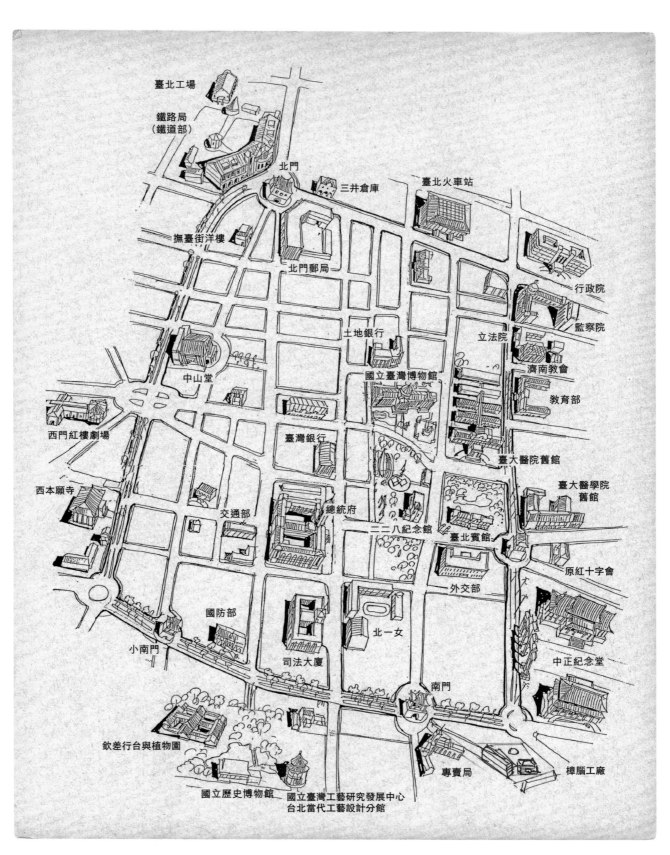

臺北工場
鐵路局
（鐵道部）
北門
三井倉庫
臺北火車站
撫臺街洋樓
北門郵局
行政院
監察院
土地銀行
立法院
國立臺灣博物館
濟南教會
教育部
中山堂
西門紅樓劇場
臺灣銀行
臺大醫院舊館
臺大醫學院
舊館
西本願寺
交通部
總統府
二二八紀念館
臺北賓館
原紅十字會
外交部
國防部
北一女
中正紀念堂
小南門
司法大廈
南門
欽差行台與植物園
專賣局
樟腦工廠
國立歷史博物館
國立臺灣工藝研究發展中心
台北當代工藝設計分館

1990 年的臺北城內主要建築

臺北建築發展的十座經典案例

1804 年泉州匠師及 1917 年陳應彬設計之臺北保安宮

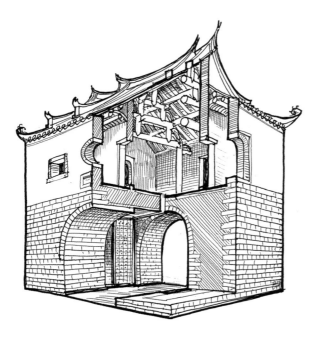

1885 年粵匠建造之臺北北門

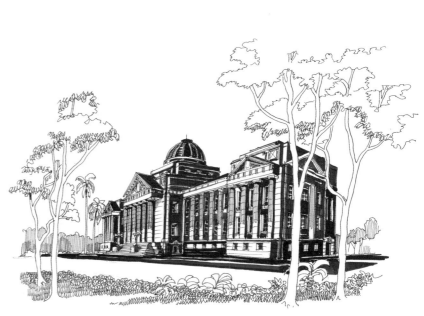

1915 年野村一郎設計之國立臺灣博物館本館

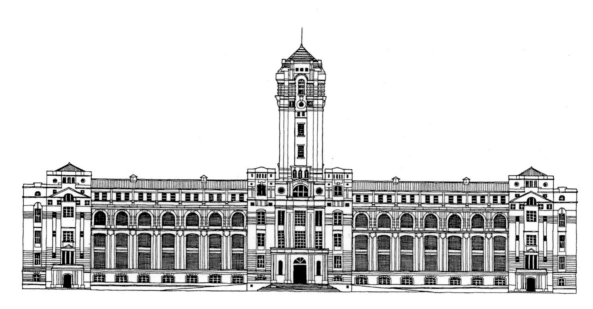

1919 年長野宇平治與森山松之助設計之總統府

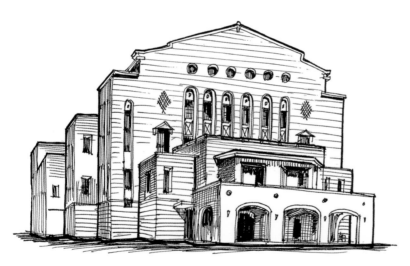

1935 年井手薰設計之臺北中山堂

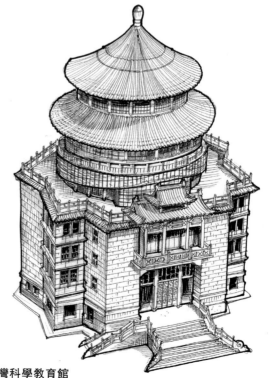

1950 年代盧毓駿設計之國立臺灣科學教育館

1960 年代張昌華設計之臺北
教師會館

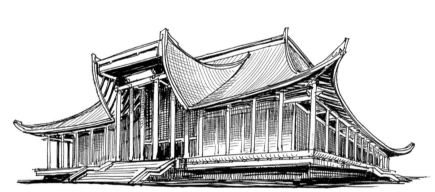

1970 年代王大閎設計之國父紀念館

1980 年代高而潘設計之臺北美術館

2000 年李祖原設計之 101 大樓

國立臺灣博物館的前身─
消失的臺北府城天后宮

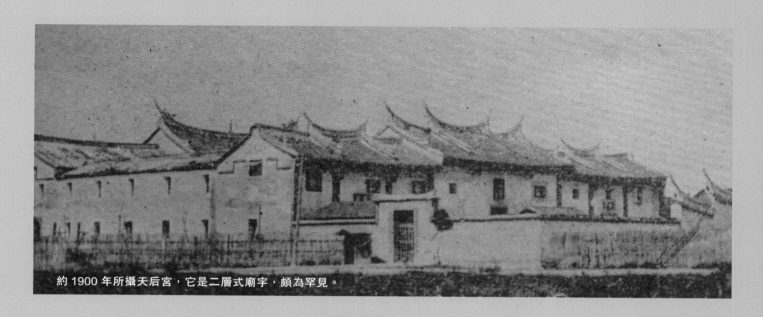

約 1900 年所攝天后宮，它是二層式廟宇，頗為罕見。

傳統中國築城設治，除衙署外，寺廟也是必備的公共建築，清光緒十年（1884）臺北府城完成時，城內文廟、武廟、城隍廟及天后宮相繼落成。二二八公園內的國立臺灣博物館原址，即為「臺北府城天后宮」舊址。天后宮光緒十四年（1888）建成，是一座規模巨大，樓高二層的三殿式廟宇，內設戲臺。初建時西臨石坊街，後接府衙，前與大南門遙遙相對。正殿供奉金面金身的天后神像，地方官吏每逢朔望必到廟裡進香，是臺灣北部唯一的官建媽祖廟。據說劉銘傳主理臺政時，其夫人壽誕及後來唐景崧壽誕，皆假此廟舉行祝壽典禮，並召請福州祥陞班官音來前殿大戲臺演出。

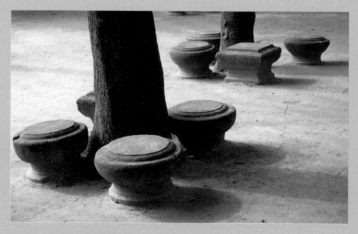

二二八公園內現今仍有天后宮散落的石柱礎

1908 年天后宮被拆除，其樑柱木料被移作醫學校的教室及宿舍之用。其址從 1913 年起興建兒玉及後藤新平紀念博物館。天后宮金身神像先移祀在艋舺龍山寺後殿，後又遷至小基隆（今三芝）媽祖宮，今神像尚存，香火鼎盛，是一尊頗富文物與歷史價值之神像。現在公園內尚可見到一些散置的石柱珠，咸認為係天后宮遺物。

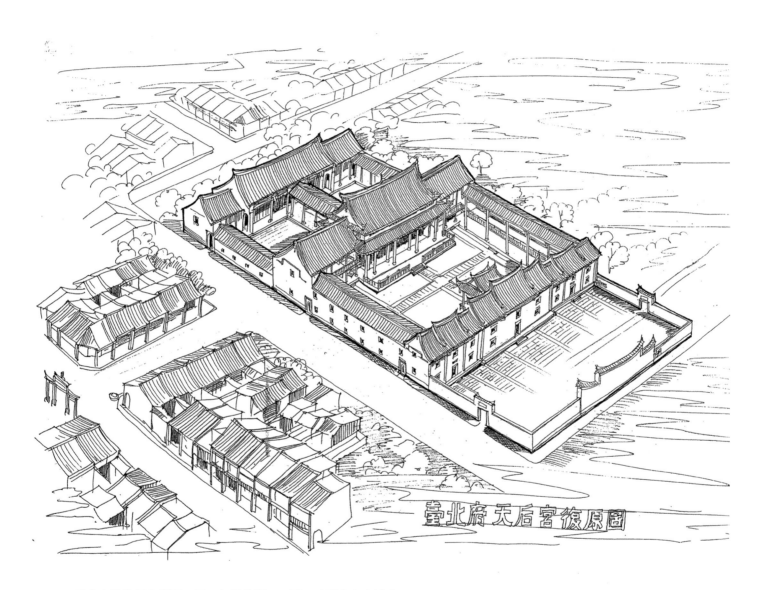

臺北府 天后宮復原圖

天后宮全景復原考證圖，平面包括前殿、正殿、後殿與左右護室形成三殿大廟之格局。

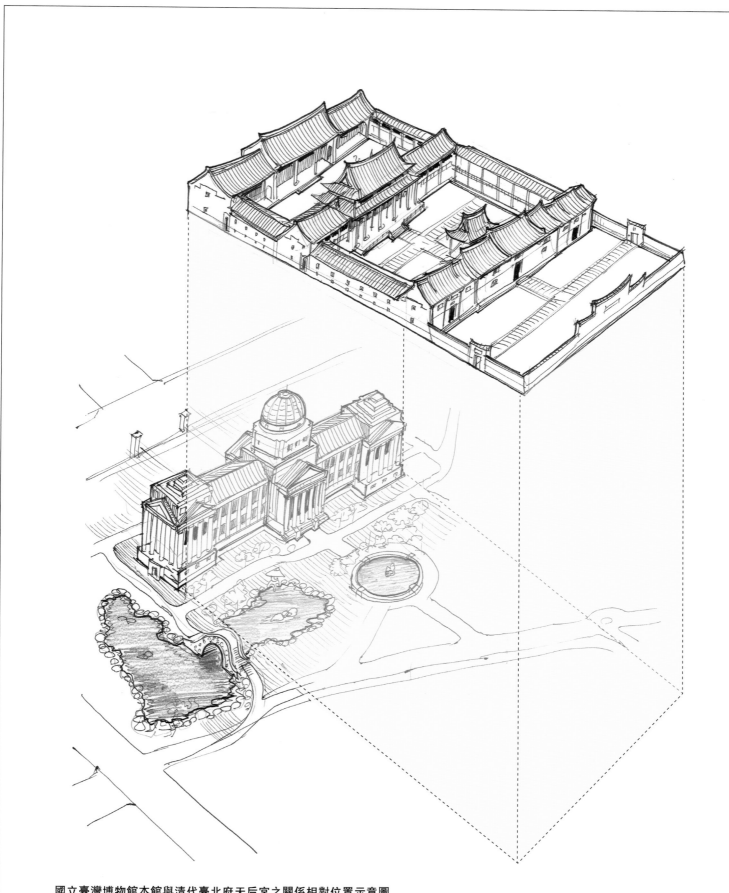

國立臺灣博物館本館與清代臺北府天后宮之關係相對位置示意圖

國立臺灣博物館百年風華

國立臺灣博物館本館：
國定古蹟─臺灣總督府
博物館

建築歷史與特色

國立臺灣博物館本館是臺灣最具代表性的「新古典主義建築」（Neo-Classicism），以古希臘、羅馬為源頭的文藝復興式建築。博物館正門朝北，與臺灣的傳統習俗不同。統計日本時期日本在臺所建官署或公共建築多喜朝東向或北向，例如總督府朝東、臺北州廳朝西北、臺中州廳朝東北、臺南州廳朝北，高雄州廳朝西北等。這種特徵可能是有意識的選擇，具有眾星拱北之象徵。因而博物館的正門朝北，與當時帶尖頂的臺北火車站遙遙相對，乃是設計者野村一郎配合都市計劃將入口面對館前路，呈現出符合巴洛克精神的都市設計。博物館處於市街端景，所以採取大圓頂之文藝復興式樣。它創造一個機會讓人們接觸並理解西洋建築所追求的理性、平衡、比例、尺度與光影立體之審美標準。

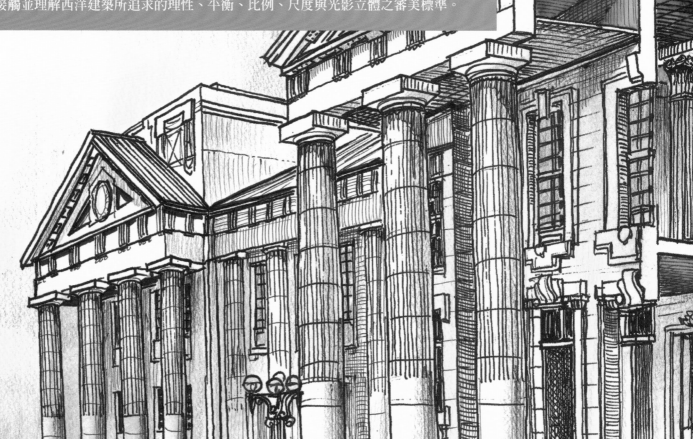

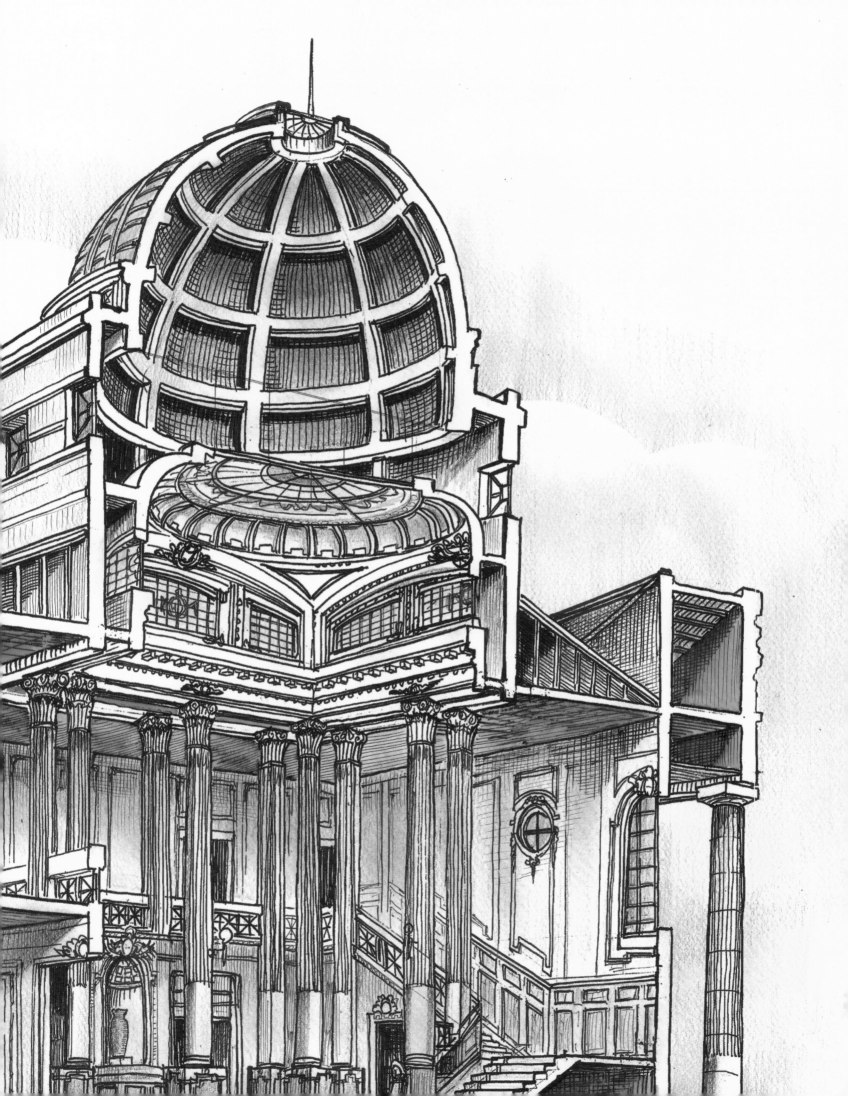

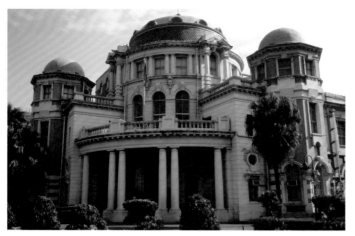

臺北州廳（今監察院）（1915）

臺南地方法院（1912）

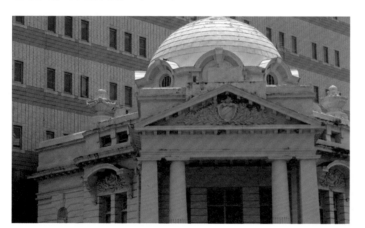

臺中市役所（1911）

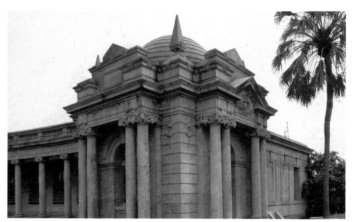

臺北水道唧筒室（今自來水博物館）（1908）

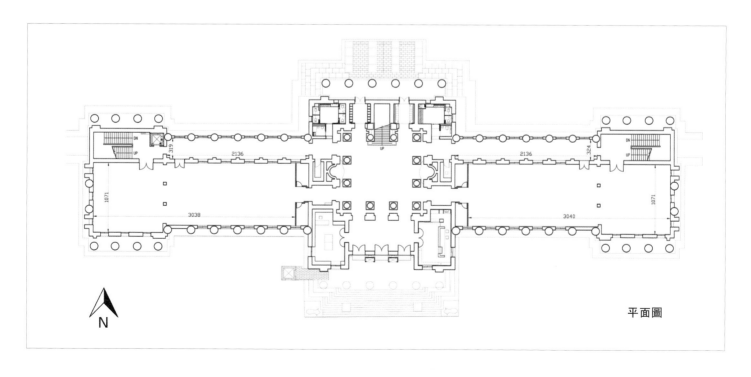

平面圖

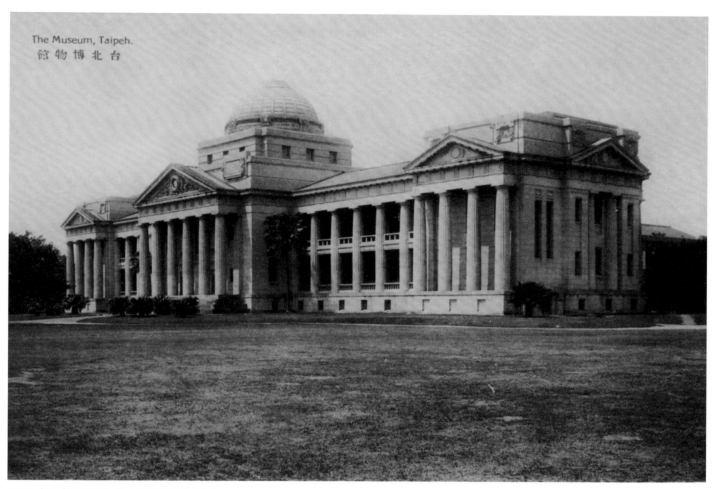

The Museum, Taipeh.
台北博物館

1920 年代的博物館 國立臺灣博物館 典藏

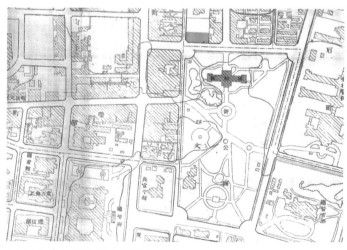

1925 年臺灣博物館之相關位置圖

博物館建築的平面呈一字形，正面向北，入口居中，左右
對稱。1913 年興建時先拆除南側的舊天后宮，在地下打入
一些基椿以強化地基，中央大廳全爲鋼筋混凝土構造，兩
翼部份爲加強磚造。屋頂使用日本進口之杉木屋架，屋面
鋪銅皮瓦。但近年大整修時，爲了增加展示面積，木屋架
被拆除，改爲鋼架的樓中樓設計。大廳中央置大理石樓梯，
左右兩翼爲展示室及走廊，兩端亦置樓梯，形成順暢的觀
賞動線。建築外觀只有二層，但一樓抬高，設有地下室。

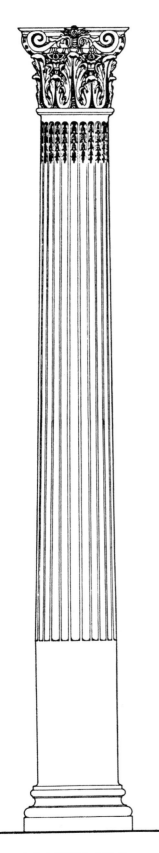

博物館入口處有十多級石階，使希臘式正面顯得高聳而尊貴。柱頭使用多立克式（Doric Order），中央六柱，兩翼各 7 柱，角部各 4 柱，形成 3-6-5-6-3 的柱間節奏，正面比例勻稱而優美，與希臘雅典巴特農（Parthenon）相同。內部使用不同柱式，中央大廳使用複合柱式（Composite Order），每邊分配四柱，同時又增列一圈外柱支撐二樓迴廊，內圈柱自地面直達屋頂橫樑，加強了大廳崇高空間之效果。

博物館外牆使用樸素簡單的希臘多立克柱式，進入大廳時，中央大廳則使用 32 根巨大的複合式柱式，柱頭充滿著茛莨葉與旋渦形裝飾；圓頂之下又有彩色玻璃藻井，襯托出華麗高貴的氣氛，這種外觀簡潔明快，而室內增加裝飾程度之技巧，設計手法極為高明。臺灣在日本時期的古典形式建築中，本館堪稱是最優秀的作品之一，也是現存最巨大的多立克柱式（Doric Order）建築，同時也是日本在明治維新運動全盤西化下，建築師向西方學習與模仿的優異成果。

中央大廳除柱列以外，上方有圓形彩色玻璃藻井（Stained-glass ceiling），鑲在鉛框內（Lead Frame），其光線來自圓頂上面之天眼（Dome Eye），在臺灣極為罕見。全世界著名的圓頂（Dome），大都用木架（倫敦聖保羅大教堂）或鐵架（美國華盛頓國會大廈），但博物館採用鋼筋混凝土結構，反而與二千年前的羅馬萬神殿較接近，也是臺灣罕見的作法。大廳地板原是鋪設日本產的黑色板岩與白色大理岩，兩者黑白相間有如棋盤。大樓梯亦鋪彩紋大理石，顯得非常高貴。

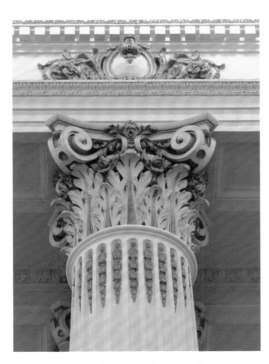

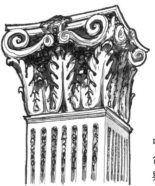

中央大廳的複合式柱有方柱與圓柱兩種

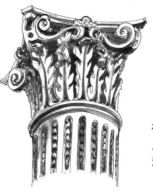

複合式柱上可見茛莨葉與漩渦形裝飾

中央大廳複合式柱式　　複合式柱上可見茛莨葉與漩渦形裝飾

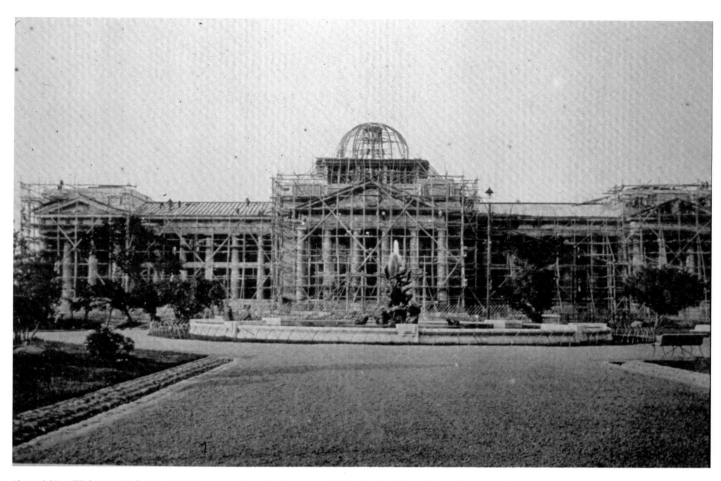

施工時攝，圖中可見館南側之圓形水池。（引自高石忠慥，《兒玉總督後藤民政長官紀念博物館寫真帖》）

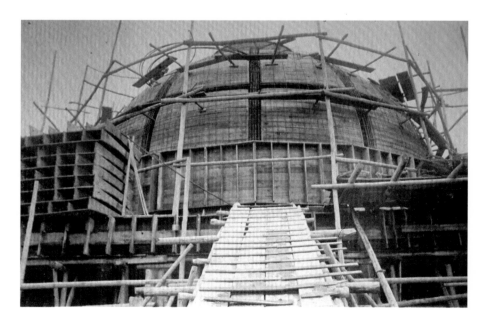

博物館的圓頂格子樑配鋼筋之施工情況。
（引自高石忠慥，《兒玉總督後藤民政長官
紀念博物館寫真帖》）

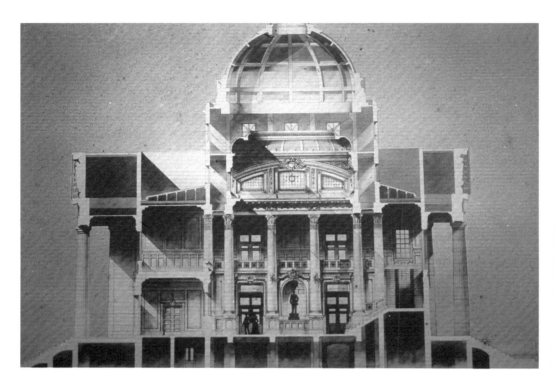

野村一郎繪製的博物館原始設計圖之剖面圖，可以見到圓頂的天眼投下光線照亮彩色玻璃之設計。 高石忠慥，《兒玉總督後藤民政長官紀念博物館寫真帖》

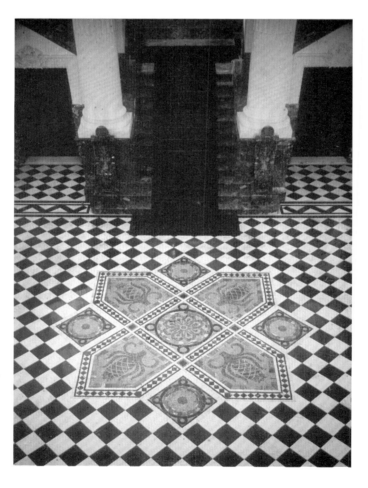

中央大廳地板鋪面舊照。 高石忠慥，《兒玉總督後藤民政長官紀念博物館寫真帖》

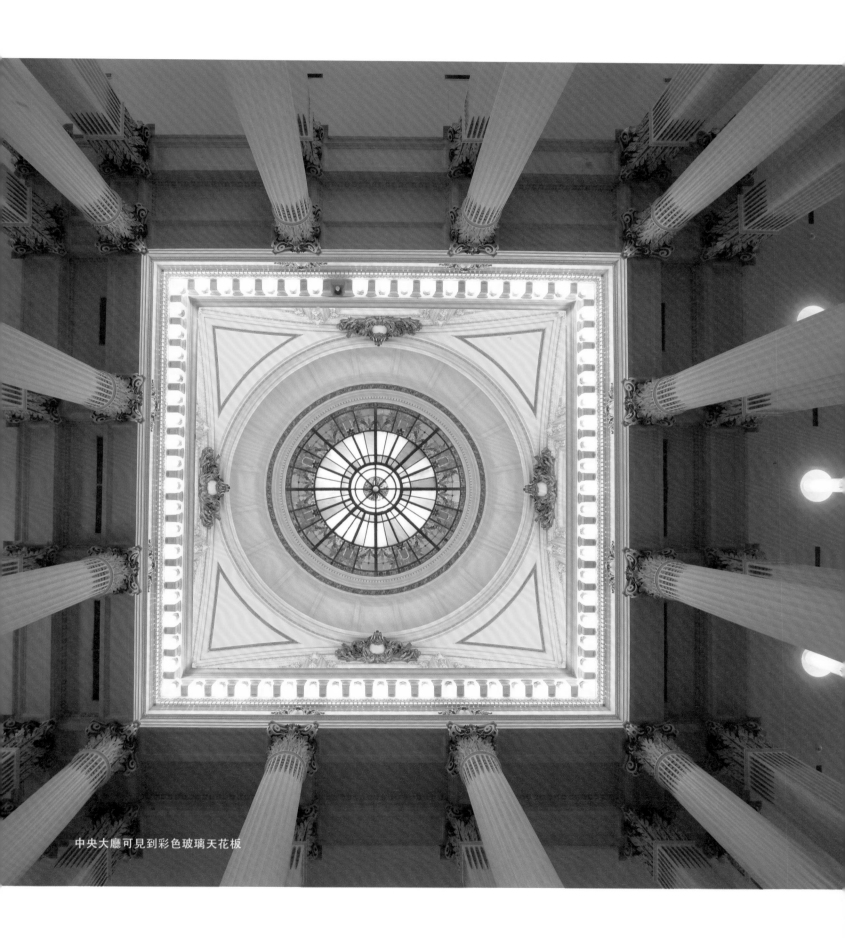

中央大廳可見到彩色玻璃天花板

背面三角楣飾

側門，巨大 Key Stone

正面三角楣飾

盾牌與垂葉的彩色玻璃天花

中央大廳半圓形拱洞上的
西洋式裝飾

像燭台之燈座

館內牆上的西洋式裝飾

在建築設計上，博物館是日本時期 50 年中最優美的仿文藝復興式建築，它有希臘多立克柱式，中央主體的屋頂採用半球形大圓頂，結合起來構成最典型的文藝復興式風格，不但成為館前路的端景，也是在人們心目中留下對國立臺灣博物館最強烈的意象。

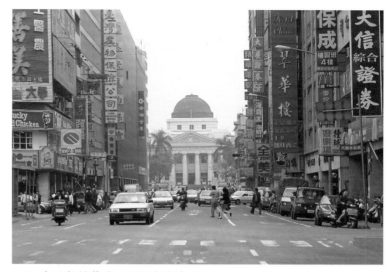

1990 年代的館前路，兩旁高樓林立。

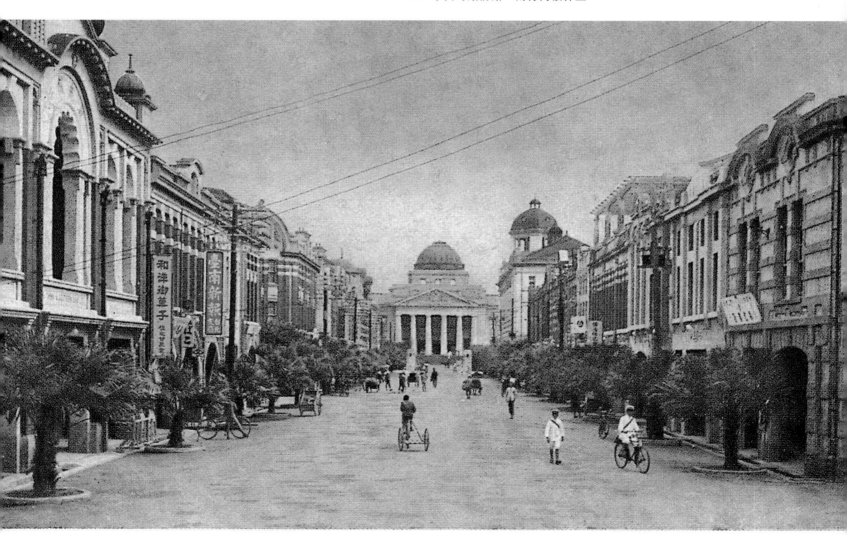

約 1930 年代自臺北車站前表町（館前路）看博物館

建築家－
野村一郎

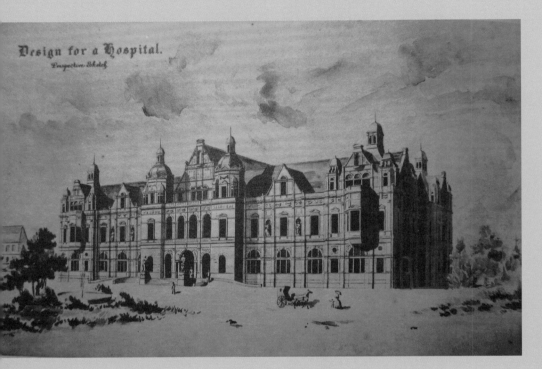

Design for a Hospital.
Perspective Sketch.

野村一郎的畢業作品。（引自東京帝國大學工學部建築學科內木葉會編，《東京帝國大學工學部建築學科卒業計畫圖集感想》，日本：東京，洪洋社，1928。）

野村一郎為日本時期在臺灣的主要建築技師，臺北 228 公園內的國立臺灣博物館本館即出自他的設計。野村一郎於 1872 年出生在日本山口縣，1895 年畢業於東京帝國大學，與著名的古建築家關野貞同一班。在日本時期來臺的建築家中，他的輩份最高，從他以降才是森山松之助、小野木孝治、近藤十郎及井手薰等人。他在東大的畢業作品為一座醫院，入口有三角形山頭，西側有尖塔，建築細部之設計頗為簡潔大方。

1900 年時，野村一郎來臺任職總督府土木局技師，後來升為營繕課長。他在臺的十多年生涯，主持設計第一次的臺北火車站（1900 年）、第一次的臺灣銀行（1903年）、第一次總督官邸（1900 年）等官方建築物，且建築式樣各異其趣，比較稍後來臺的近藤十郎與森山松之助作品，可發現到野村的作品較為簡單大方，不尚繁瑣之裝飾。

野村一郎負責博物館的建築設計，責任重大，因為博物館是由臺灣民眾及仕紳所捐的款項而建，在設計之前，他曾奉派到英國考察，對後來博物館的設計可能發生一些影響，因為在博物館並無發現有日本或東方文化的設計特徵。當時參加設計者還有荒木榮一技手，他是野村一郎及小野木孝治兩位技師的幫手。

野村一郎曾在臺擔任數年之久的總督府營繕課長，參與設計的建築為數不多，應以博物館為重要代表作，當博物館於 1915 年落成前，他已離臺返日，我們可視其為臺灣日本時期初期十多年內最具影響力的建築家。

如何在建築史上定位「臺灣總督府博物館」

1、博物館是臺灣最巨大的 Doric 文藝復興式建築，如在世界建築史上追尋其設計源頭，有三
座可能是設計者野村一郎參考的對象，如下：

（1）羅馬萬神殿（Pantheon）- 圓頂有天眼（Dome Eye）採光。

（2）Palladio 的圓形殿（Villa Rotonda）- 圓頂四面有希臘山牆與柱廊。

（3）美國華盛頓國會大廈（United States Capitol）- 左右兩翼伸出有希臘山牆。

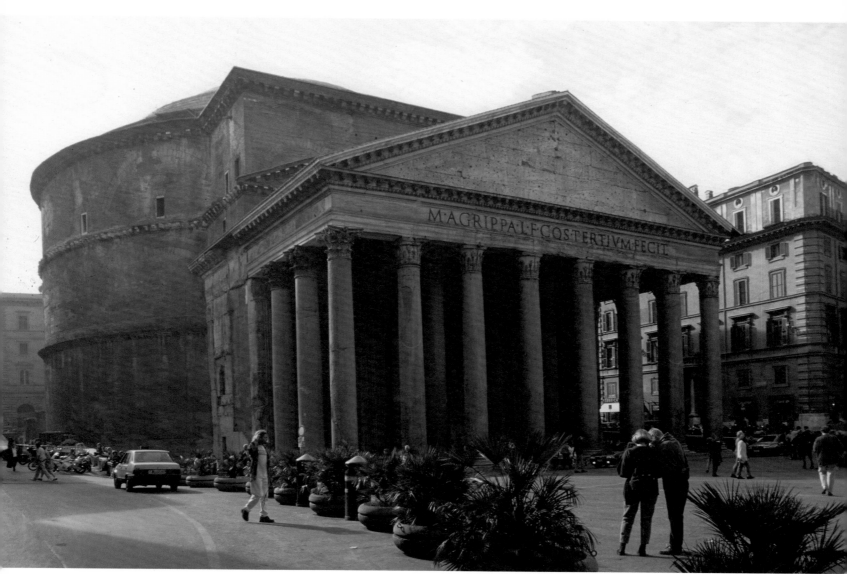

羅馬萬神殿外觀

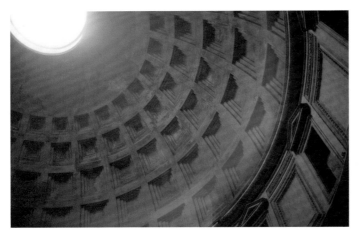

羅馬萬神殿（Pantheon）之圓頂內部

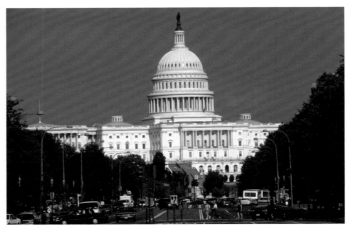

美國國會外觀

美國自然史博物館圓頂內部

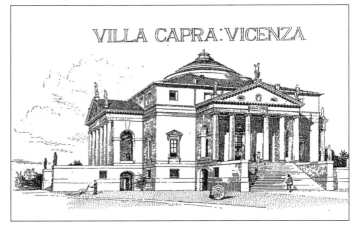

Villa Capra:Vicenza。Banister Fletcher 著 "A History of Architecture on the comparative Method", 頁 742

2、野村一郎 1895 年在東京大學的畢業作品設計為一座醫院，採取英國維多利亞時期盛行的鄉村風格紅磚式建築，他在 1900 年來臺灣之後也設計了幾座風格相近的作品，但 1915 年完成的博物館卻改採全部白色的文藝復興風格，這是他在臺灣唯一的古典式樣，但表現水準之高，令人讚佩。

3、1915 年博物館的出現，是臺灣市區景館的新里程碑，它向臺灣民眾介紹了西洋古典建築所預表彰的理性、和諧、平衡、莊嚴和崇高之美，同時也是臺灣最巨大的多立克柱式（Doric Order）的公共建築，入口六根柱子，外型巨大高達九公尺，中央大廳四周的複合式柱（Composite Order）高近十公尺。

4、臺灣近代西洋式建築大體上可分為「古典系」與「非古典系」之分，十九世紀的英國曾發生兩系選取之爭，前者運用古希臘與羅馬的元素，而後者的數量較多，受基督教影響較重，如鐵道部或公賣局，所以國立臺灣博物館是臺灣少數的古典系建築之一。

臺博館正面三角楣飾可見西洋式盾牌裝飾

館內之彩色玻璃使用火炬圖案

門柱

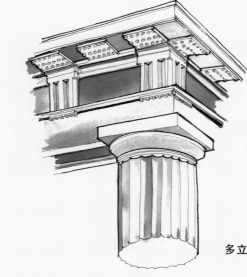

多立克方形頂板（Abacus）

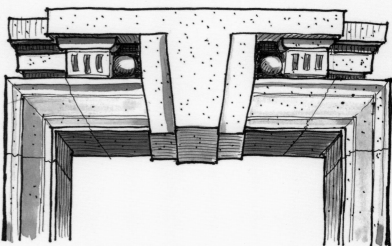

一樓入口之拱頂石（Keystone）

圖説臺灣總督府博物館建築元素與構造

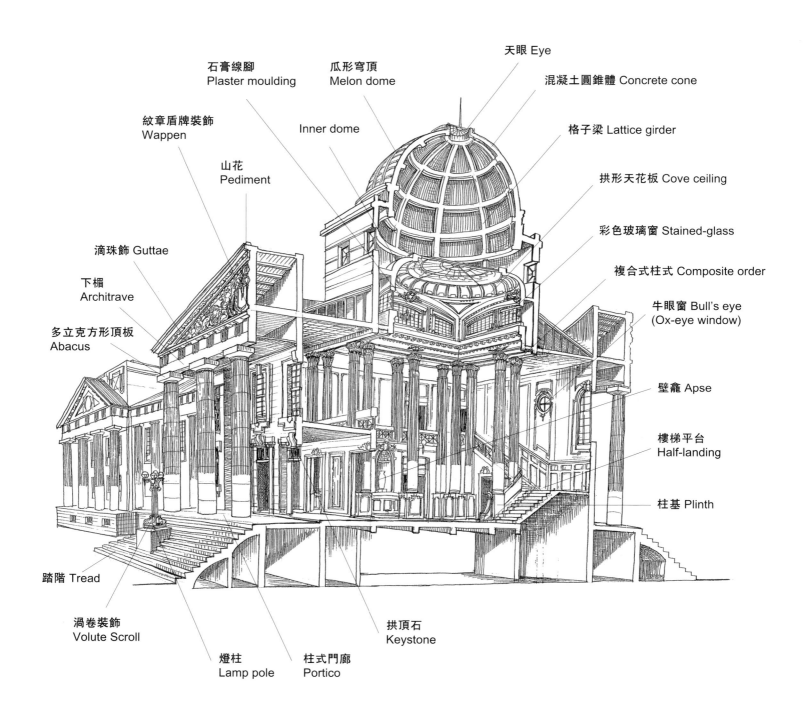

石膏線腳 Plaster moulding

瓜形穹頂 Melon dome

天眼 Eye

混凝土圓錐體 Concrete cone

紋章盾牌裝飾 Wappen

Inner dome

格子梁 Lattice girder

山花 Pediment

拱形天花板 Cove ceiling

滴珠飾 Guttae

彩色玻璃窗 Stained-glass

下楣 Architrave

複合式柱式 Composite order

多立克方形頂板 Abacus

牛眼窗 Bull's eye (Ox-eye window)

壁龕 Apse

樓梯平台 Half-landing

柱基 Plinth

踏階 Tread

渦卷裝飾 Volute Scroll

燈柱 Lamp pole

柱式門廊 Portico

拱頂石 Keystone

臺灣總督府博物館建築元素與構造圖（一）

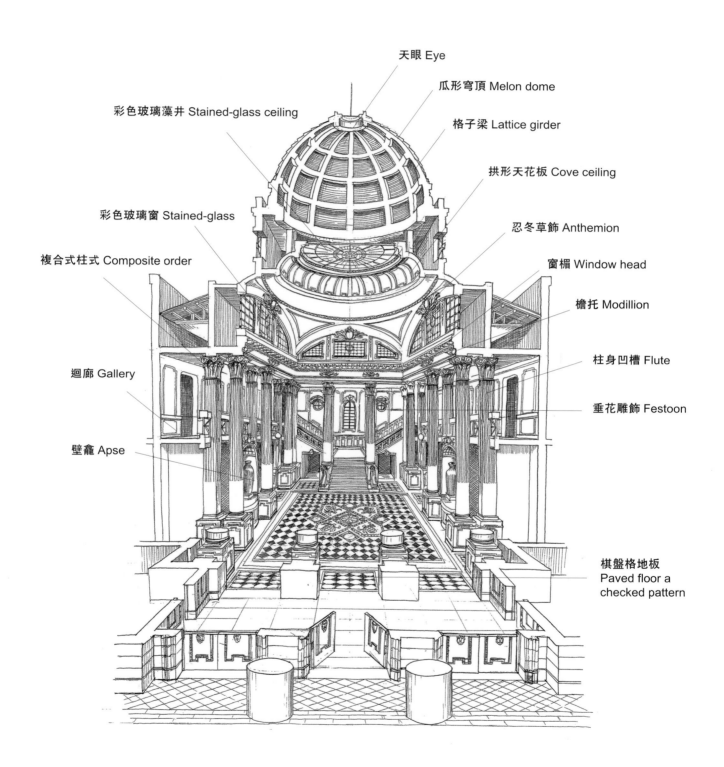

天眼 Eye

瓜形穹頂 Melon dome

彩色玻璃藻井 Stained-glass ceiling

格子梁 Lattice girder

拱形天花板 Cove ceiling

彩色玻璃窗 Stained-glass

忍冬草飾 Anthemion

複合式柱式 Composite order

窗楣 Window head

簷托 Modillion

迴廊 Gallery

柱身凹槽 Flute

垂花雕飾 Festoon

壁龕 Apse

棋盤格地板
Paved floor a
checked pattern

臺灣總督府博物館建築元素與構造圖（二）

國立臺灣博物館本館
Q&A

Q1: 正面三角山牆內的浮塑內容是什麼？

A: 三角形山牆（Pediment）內的浮塑乍看非常複雜，仔細分析包括幾個部分，中央為「紋章盾牌」（Wappen），盾旁為火炬，兩側為蔓藤式的花草，表現西洋古典的美感與榮譽象徵。

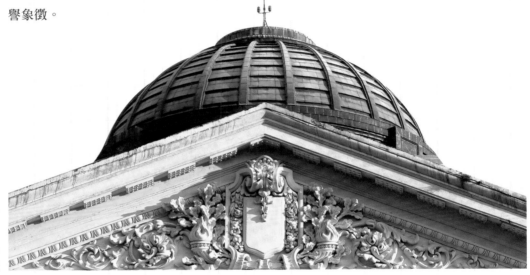

Q2: 為何室外用多立克柱（Doric），而室內中央大廳用複合式柱（Composite Order）？

A: 根據二千多年前羅馬建築師 Vitruvius 的建築設計文獻，使用多立克柱（Doric），柱徑較大，不用柱基，看起來粗壯；而使用複合式柱（Composite Order）時，柱徑較小，柱身顯得高瘦。室外柱子有 9 公尺高，但室內大廳的柱高超過 10 公尺且有柱基，故使用不同柱式。

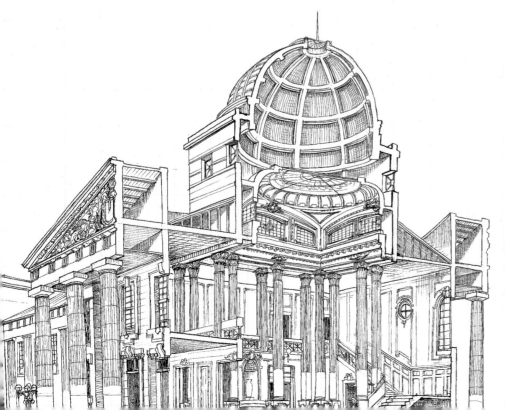

Q3: 多立克（Doric）柱式與複合（Composite）柱式最大的差別？

A: 多立克（Doric）簡單大方而豪壯，不作柱基，Composite 高貴華麗而優美，柱底有高柱基。

Q4: 內部大廳為何用雙圈柱列？

A: 雙圈柱列，外圈用方柱，內圈用圓柱，外圈支撐方形牆，內圈支撐圓頂，分開承重。大廳四周共用 32 根複合式柱（Composite Order），非常華麗壯觀。

Q5: 大廳彩色玻璃藻井的光源在哪裡？

A: 彩色玻璃（Stained-glass）的圖案複雜，包括紋章盾牌（Wappen）及垂花飾（Encarpus），它利用自然的光源照亮，自然光從圓頂上方的天眼（Eye）投射進來。

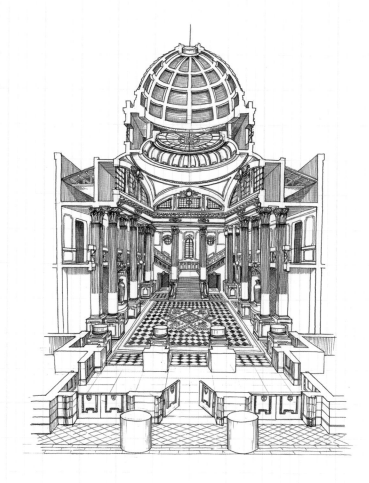

Q6: 彩色玻璃藻井靠什麼浮力懸掛在空中？

A: 彩色玻璃上面有十多枝我們看不到的鐵筋懸吊。並裝鐵網保護，以防墜落物傷及彩色玻璃天花。

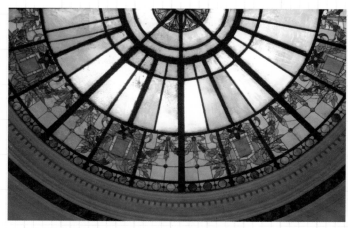

中央大廳彩色玻璃

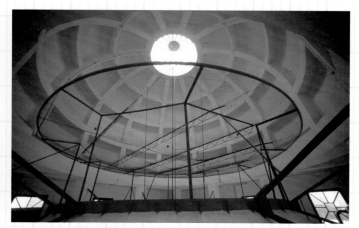

瓜形穹頂內部懸吊鐵筋與鐵網

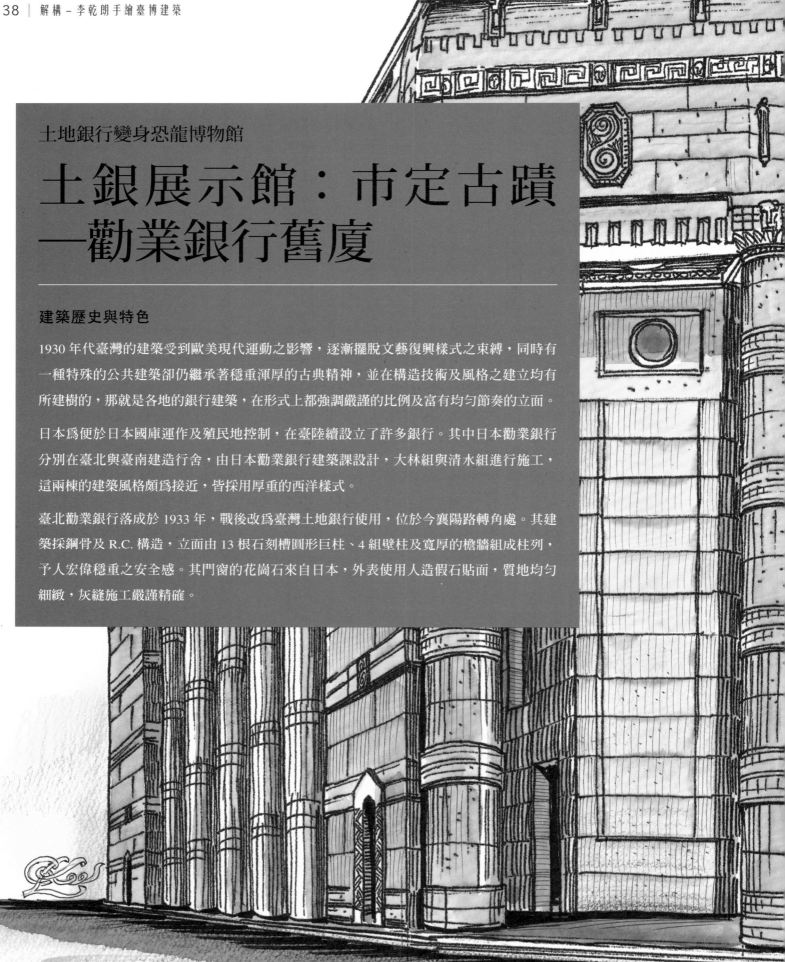

土地銀行變身恐龍博物館

土銀展示館：市定古蹟 —勸業銀行舊廈

建築歷史與特色

1930 年代臺灣的建築受到歐美現代運動之影響，逐漸擺脫文藝復興樣式之束縛，同時有一種特殊的公共建築卻仍繼承著穩重渾厚的古典精神，並在構造技術及風格之建立均有所建樹的，那就是各地的銀行建築，在形式上都強調嚴謹的比例及富有均勻節奏的立面。

日本為便於日本國庫運作及殖民地控制，在臺陸續設立了許多銀行。其中日本勸業銀行分別在臺北與臺南建造行舍，由日本勸業銀行建築課設計，大林組與清水組進行施工，這兩棟的建築風格頗為接近，皆採用厚重的西洋樣式。

臺北勸業銀行落成於 1933 年，戰後改為臺灣土地銀行使用，位於今襄陽路轉角處。其建築採鋼骨及 R.C. 構造，立面由 13 根石刻槽圓形巨柱、4 組壁柱及寬厚的檐牆組成柱列，予人宏偉穩重之安全感。其門窗的花崗石來自日本，外表使用人造假石貼面，質地均勻細緻，灰縫施工嚴謹精確。

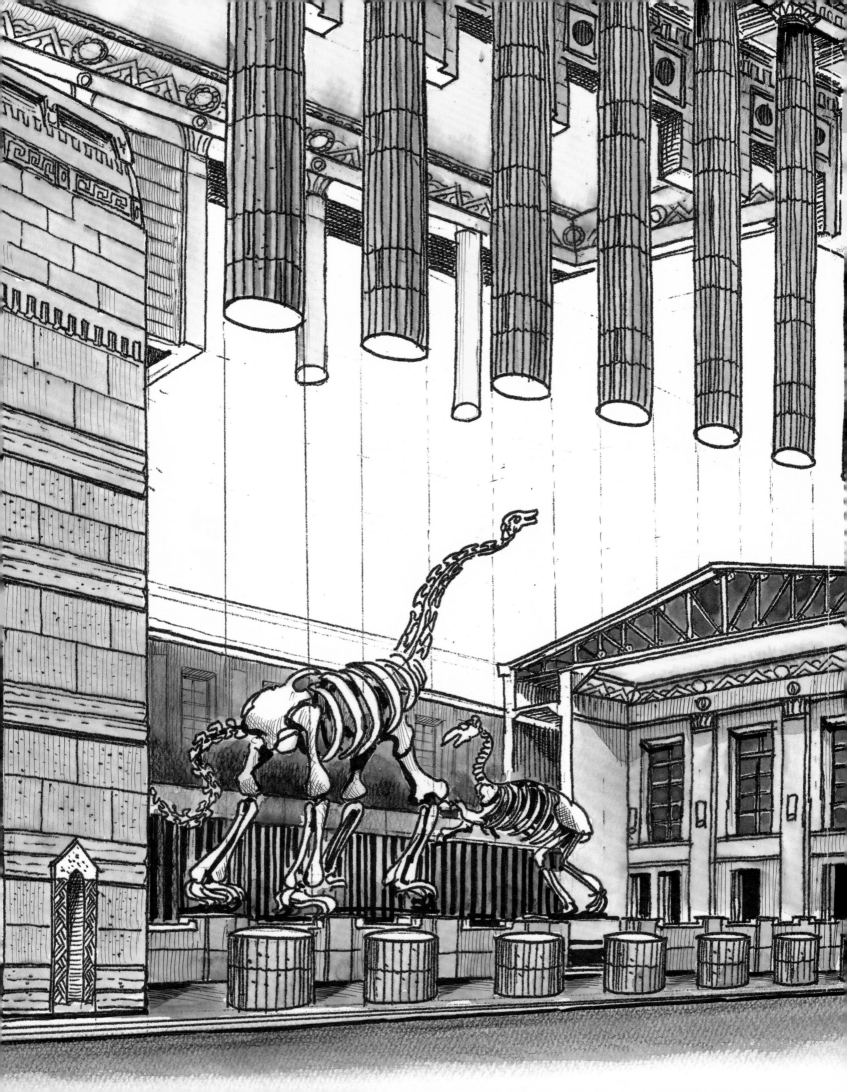

細部使用獸頭柱飾，牆體、簷口及女兒牆均有渾厚的異國洋風裝飾紋樣，顯得神秘而特殊。詳究其風格，建築裝飾表現出 Art Deco 與美洲藝術之特徵，可能受到當時美國建築風潮之影響。室內設計天花檐板則又融入 Art Deco 幾何趣味，是一座多元文化的設計佳作，也可歸類為異國情趣之作品。

1998 年經指定為古蹟，進行整修交由國立臺灣博物館經營，於 2010 年開館，由銀行使用機能轉變為博物館展覽空間，以生物演化歷史以及金融史、土銀行史為展示主題，被公認為成功之作，是古蹟再利用為博物館之佳例。

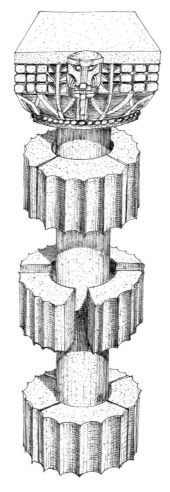

獸面石柱的砌築法

獸面與稻穗柱頭（上圖），Art Deco
化後，成為柱頭現貌（下圖）。

牆上的獅頭裝飾，與回字紋相連。

牆上的長八角形植物主題裝飾

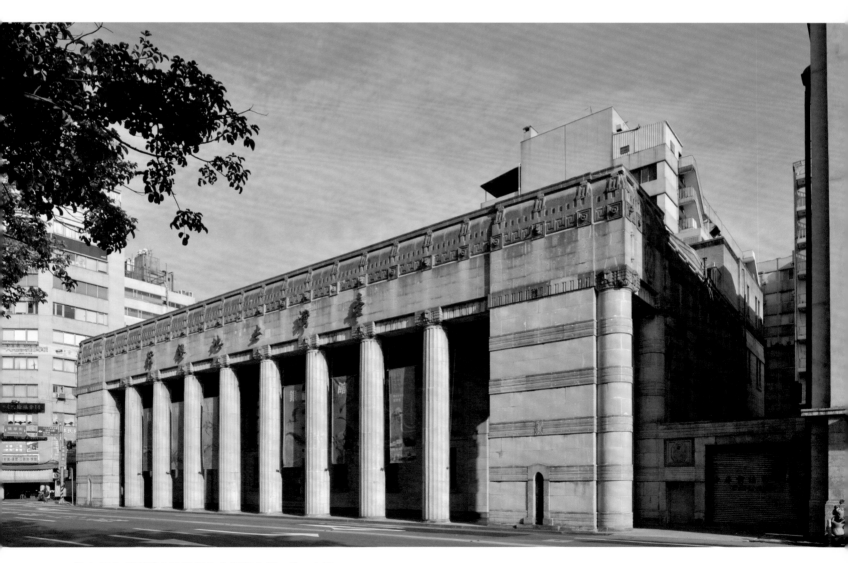

牆上仍有「臺灣土地銀行」之招牌字樣。林一宏攝

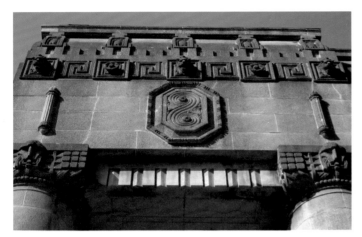

土地銀行外牆上方之浮塑裝飾

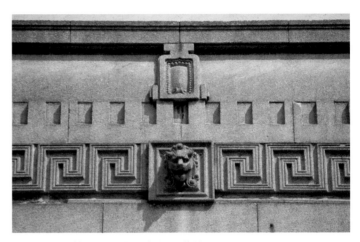

土地銀行外牆上方之獅頭與迴紋裝飾

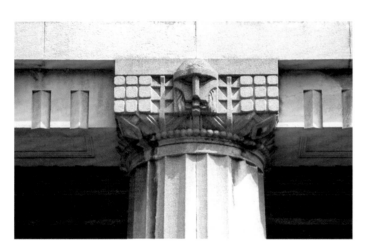

騎樓巨柱之柱頭以獸頭及稻穗裝飾

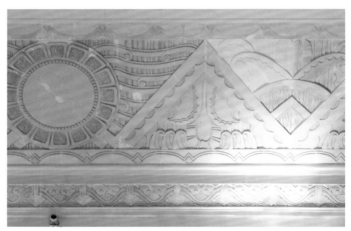

具 Art Deco 幾何趣味的室內天花擔版

館內展示情景。林一宏攝

原銀行使用金庫現今也作為展示空間。林一宏攝

圖説勸業銀行舊廈建築元素與構造

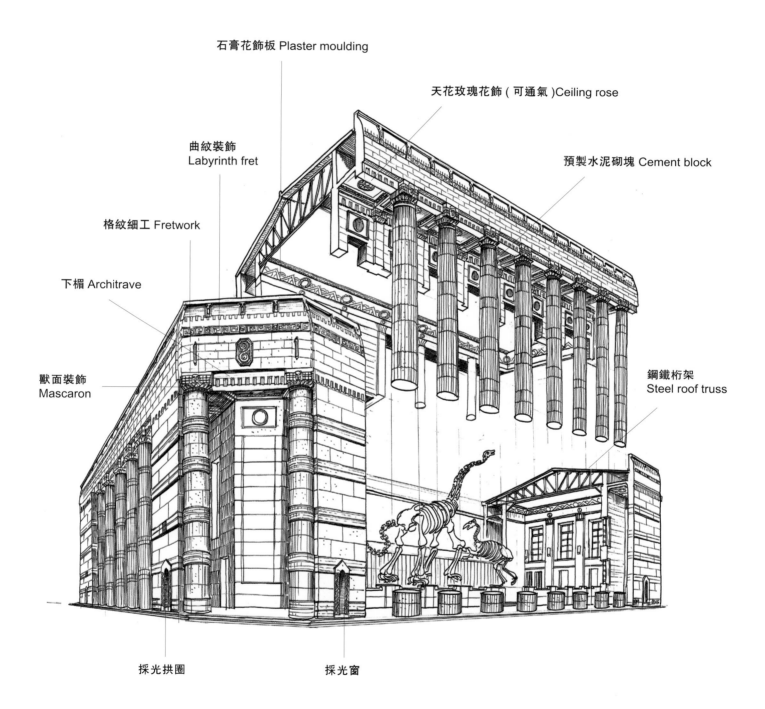

石膏花飾板 Plaster moulding

天花玫瑰花飾（可通氣）Ceiling rose

曲紋裝飾
Labyrinth fret

預製水泥砌塊 Cement block

格紋細工 Fretwork

下楣 Architrave

獸面裝飾
Mascaron

鋼鐵桁架
Steel roof truss

採光拱圈

採光窗

勸業銀行舊廈建築元素與构造圖

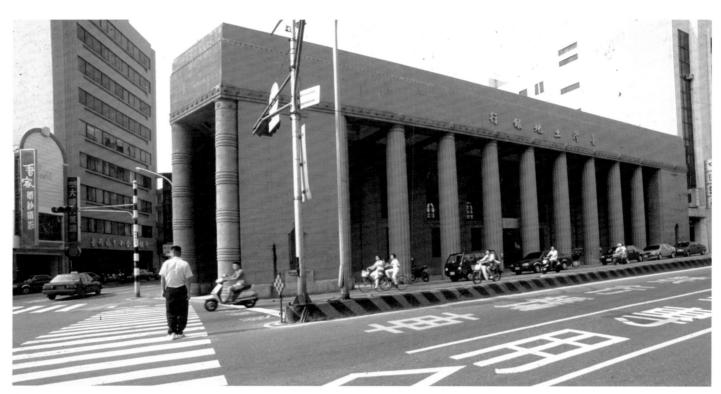

臺南土地銀行近照，左側騎樓已往內退縮。

臺南土地銀行的獸頭裝飾，以寫實造型表現。

臺南土地銀行牆上的裝飾細節，出現福神面孔。

如何在建築史上定位「勸業銀行舊廈」

1、日本自從明治維新向西洋學習建築技術與文化以來，在 1930 年代結束長期的模仿，開始尋求歐洲以外的文化，建立信心。1933 年落成的臺北勸業銀行是從日本古文化、亞洲及美洲等土著藝術提煉元素，企圖表現另一種生命力的建築設計作品。

2、1930 年代發展出洗石子假石技術已經成熟，勸業銀行的巨柱即是在工廠依尺寸預鑄的弧形水泥塊，外表洗石子模仿石材色澤與質感。現場先作立柱，周圍包以弧形預製水泥塊。大廳天花板四周亦出現 Art Deco 風格之石膏裝飾板，工法亦極精美。

3、臺北勸業銀行在臺灣的孿生兄弟為 1937 年落成的臺南支店，它同樣位於街角，設兩邊騎樓。雖然外觀相像，但仍然略有差異，柱頭及女兒牆裝飾較簡單。可惜在 1980 年代初，因拓寬道路導致部分巨柱被拆除，因此臺北勸業銀行建物在近代建築史上更具代表性。

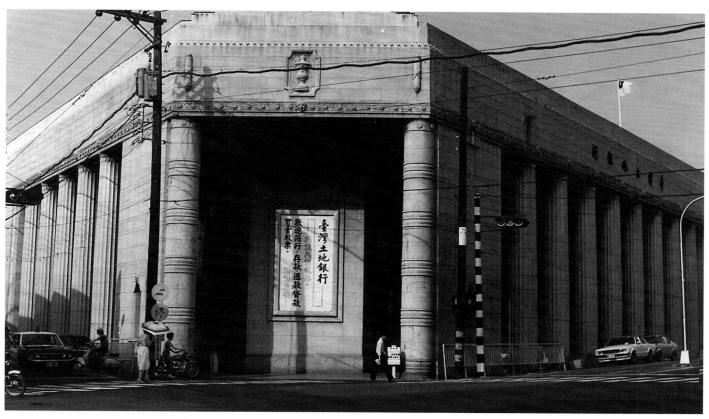

1970 年臺南土地銀行舊貌，左邊騎樓尚存。

土銀展示館
Q&A

Q1: 騎樓柱列是否為希臘或羅馬柱？

A: 它不屬於古希臘、古羅馬時代所用的五種主要柱式，柱身上小下大，有明顯收分（entasis）。柱子與柱子之間距甚近，整體呈現粗壯碩大之效果。

Q2: 騎樓柱是否為真正石材？

A: 土銀展示館騎樓柱徑達 1.2 公尺餘，高度達 10 公尺餘，它並非真正的石材，而是採用一種預鑄的人造石，以四個弧形塊圍成圓圈，包住中心的鋼筋混凝土結構柱，在 1930 年代屬於進步且精細之施工法。

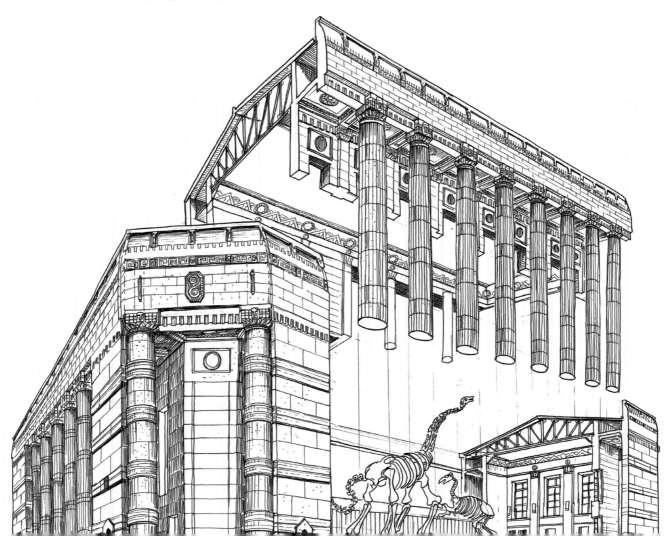

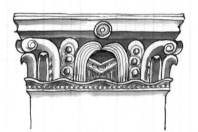

土銀展示館室內柱頭

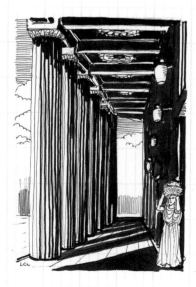

土銀館騎樓巨柱

Q3: 柱頭是什麼圖案？

A: 土銀展示館柱頭無法歸類為希臘、羅馬以來的五大柱式，它具備獨特的個性，仔細分析可以發現它是由稻葉、稻穗及獸頭所構成，呈 Art Deco 風格的幾何造型柱頭。

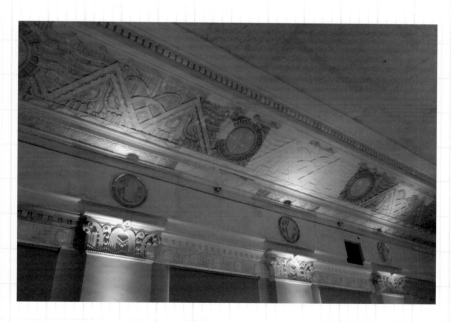

Q4: 室內大展廳天花邊緣的石膏花飾表現什麼內容？

A: 土銀展示館室內大廳的平頂天花板四周圍以斜角的石膏模裝飾板，圖案以浮塑技巧表現，分析它的內容，包括花瓣、樹葉、水波與雲朵之紋樣。雖為自然紋樣，但採幾何 Art Deco 形式，與騎樓柱頭內外呼應。它的圖案以尖角、弧線及硬邊為特色，溶入工業化精神。

Q5: 土銀大廳為何沒有柱子？

A: 在天花板之上有十組鋼骨桁架支撐屋頂，所以大廳不需要柱子。

樟腦工場化身現代博物館

南門園區：國定古蹟— 專賣局南門工場

建築歷史與特色

近代都市之急速發展，使得原本位在郊區的工業廠房卻變成市中心黃金地段的建築物。位於臺北南門外的樟腦工場，經過細心修復，現在成為國立臺灣博物館系統的成員，是近年工業廠房再利用風潮下之一座成功的案例。

清代的臺灣只有單純的農業與糖業，1895 年臺灣割讓給日本，日本初次奪得殖民地，展開其拓殖與掠奪政策，開始發展稻米改良、水利建設、電力通信、林業水產、礦業及工業。其中劃入總督府專賣的包括鴉片、食鹽、煙草、酒類與樟腦等產業。臺灣樟腦的提煉可上溯至三百多年前的明鄭時期，至清末咸豐年間（約 1860 年代）臺灣中部以樟腦輸出為大宗，著名的臺中霧峰林家即因平定太平天國之役有功，而獲得清廷賞賜樟腦的開採權。樟腦雖然由天然樟樹製成，但它的成品卻成為十九世紀重要化學原料，可以製造照相底片。臺灣的緯度與氣候適宜生長樟樹，因而一躍成為世界重要的樟腦出產地。日本統治臺灣之後將製腦設備加以改良，1899 年樟腦的生產約有 70 萬斤，至 1910 年增至 740 萬斤，增加 10 倍以上。

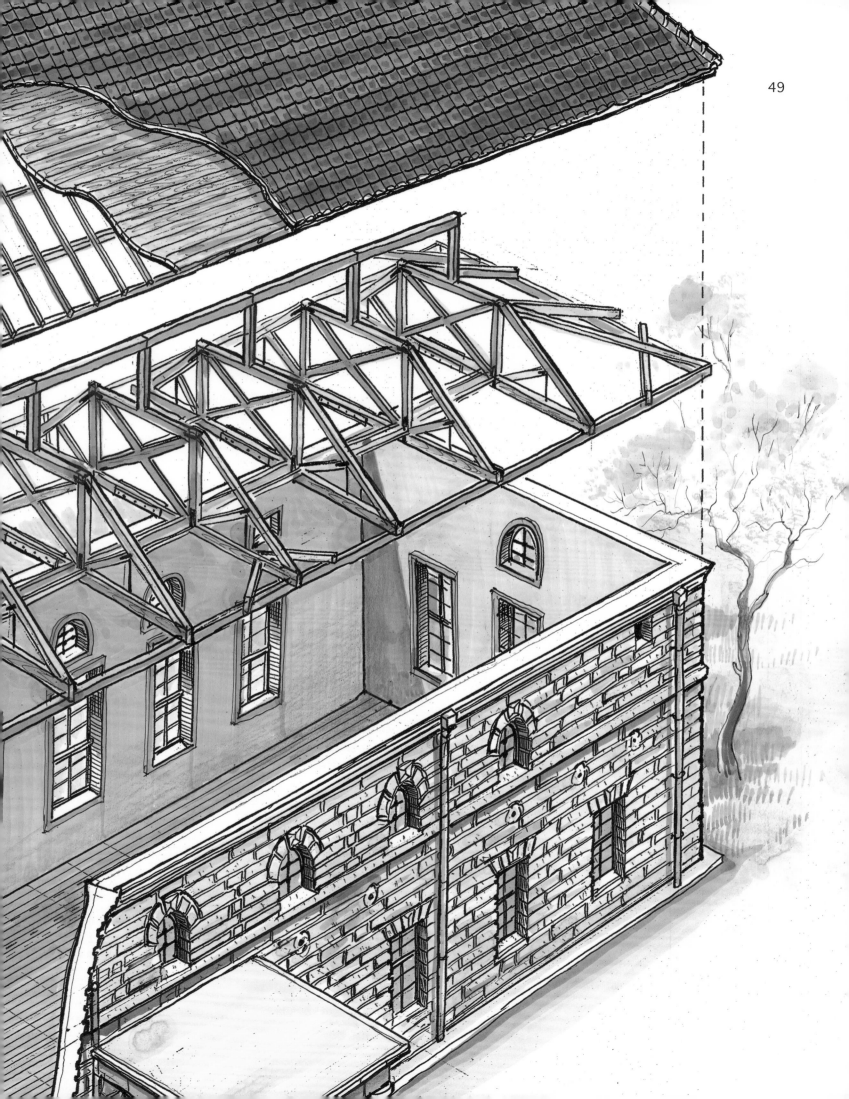

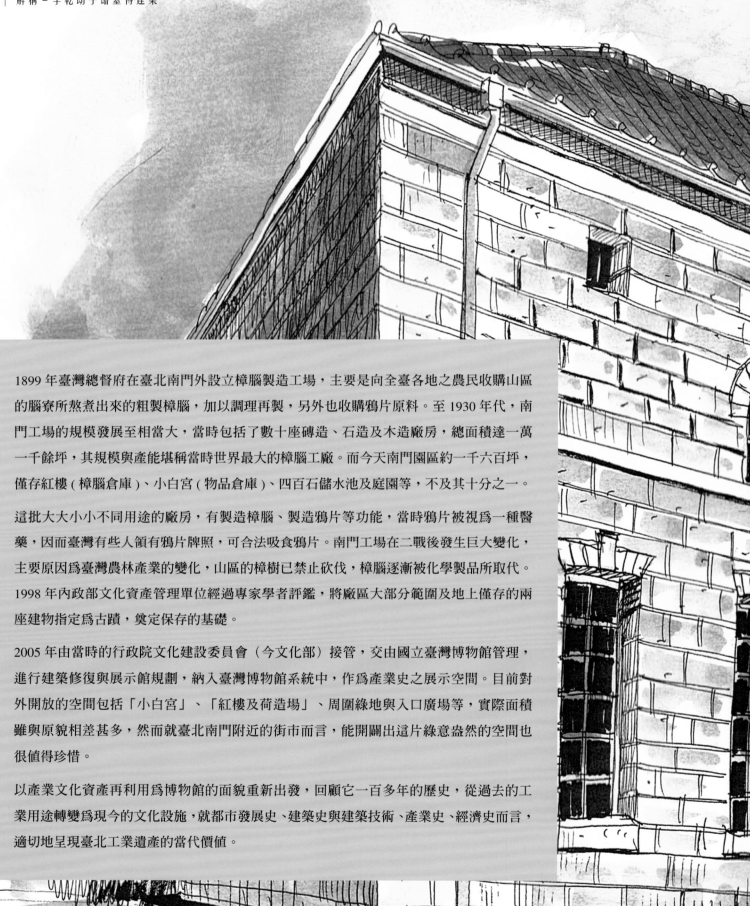

1899 年臺灣總督府在臺北南門外設立樟腦製造工場，主要是向全臺各地之農民收購山區的腦寮所熬煮出來的粗製樟腦，加以調理再製，另外也收購鴉片原料。至 1930 年代，南門工場的規模發展至相當大，當時包括了數十座磚造、石造及木造廠房，總面積達一萬一千餘坪，其規模與產能堪稱當時世界最大的樟腦工廠。而今天南門園區約一千六百坪，僅存紅樓 (樟腦倉庫)、小白宮 (物品倉庫)、四百石儲水池及庭園等，不及其十分之一。

這批大大小小不同用途的廠房，有製造樟腦、製造鴉片等功能，當時鴉片被視爲一種醫藥，因而臺灣有些人領有鴉片牌照，可合法吸食鴉片。南門工場在二戰後發生巨大變化，主要原因爲臺灣農林產業的變化，山區的樟樹已禁止砍伐，樟腦逐漸被化學製品所取代。1998 年內政部文化資產管理單位經過專家學者評鑑，將廠區大部分範圍及地上僅存的兩座建物指定爲古蹟，奠定保存的基礎。

2005 年由當時的行政院文化建設委員會（今文化部）接管，交由國立臺灣博物館管理，進行建築修復與展示館規劃，納入臺灣博物館系統中，作爲產業史之展示空間。目前對外開放的空間包括「小白宮」、「紅樓及荷造場」、周圍綠地與入口廣場等，實際面積雖與原貌相差甚多，然而就臺北南門附近的街市而言，能開闢出這片綠意盎然的空間也很值得珍惜。

以產業文化資產再利用爲博物館的面貌重新出發，回顧它一百多年的歷史，從過去的工業用途轉變爲現今的文化設施，就都市發展史、建築史與建築技術、產業史、經濟史而言，適切地呈現臺北工業遺產的當代價值。

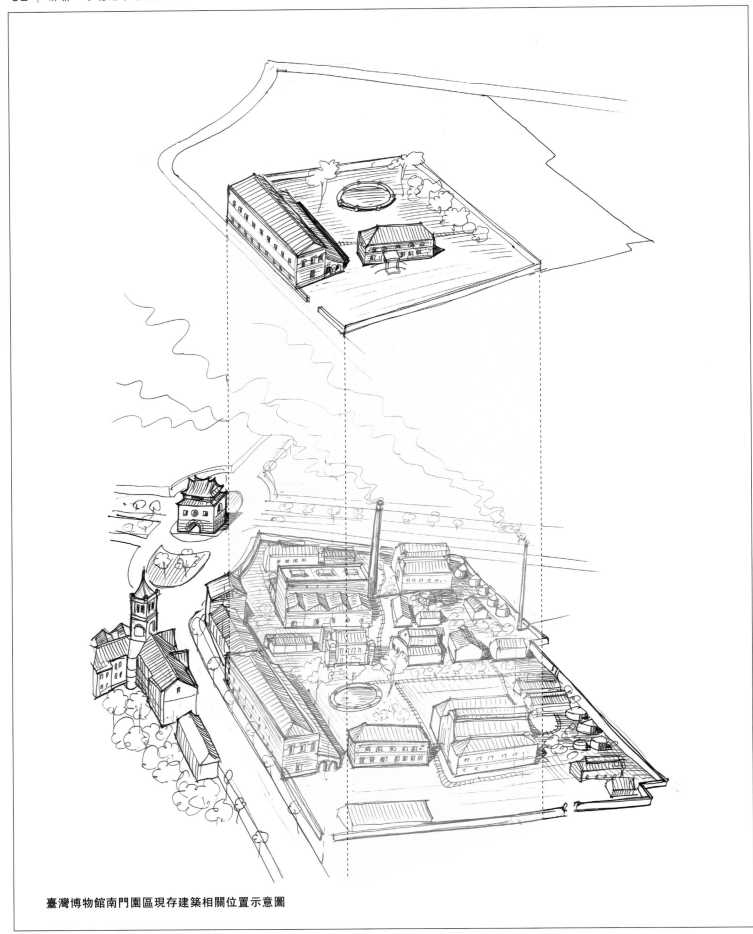

臺灣博物館南門園區現存建築相關位置示意圖

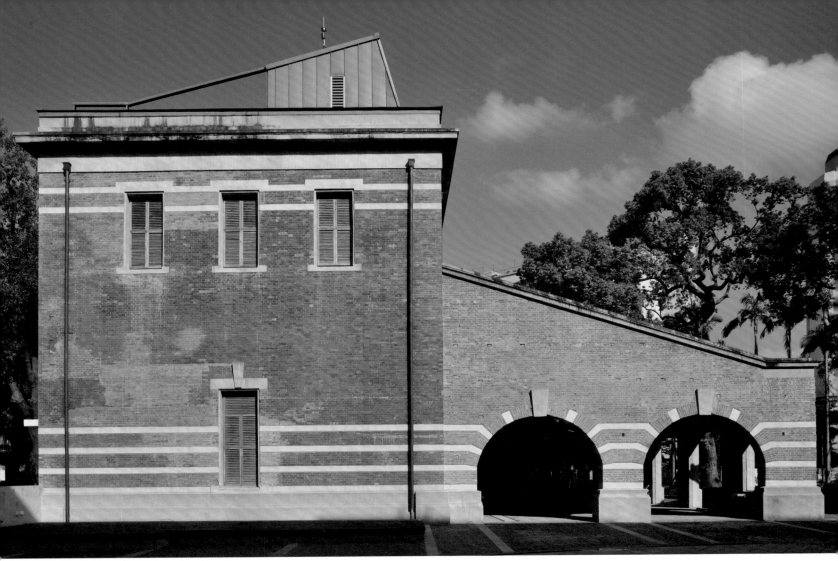

紅樓側景 林一宏攝

紅樓

所謂紅樓指的是臨接南昌街的一列紅磚式二層建物，臺灣人將紅磚樓房常直接稱爲「紅樓」，因而全臺的「紅樓」不下數十座，例如建國中學紅樓、臺北西門町紅樓、淡水紅樓餐廳等。

南門紅樓初建於 1914 年，由當時臺灣總督府土木部營繕課土生瑾作設計，牆體以紅磚砌成，室內樓板以鋼筋水泥構造，柱樑密集，十足是一座可以承重許多機械的工廠。內部雖只有二層，但外觀是三層樓之高度，最大的特色是東側搭建一座巨大的「荷造場」，提供了材料及產品運輸包裝的作業空間，屋架爲鋼鐵桁架，空間高敞明亮。

南門園區之一隅

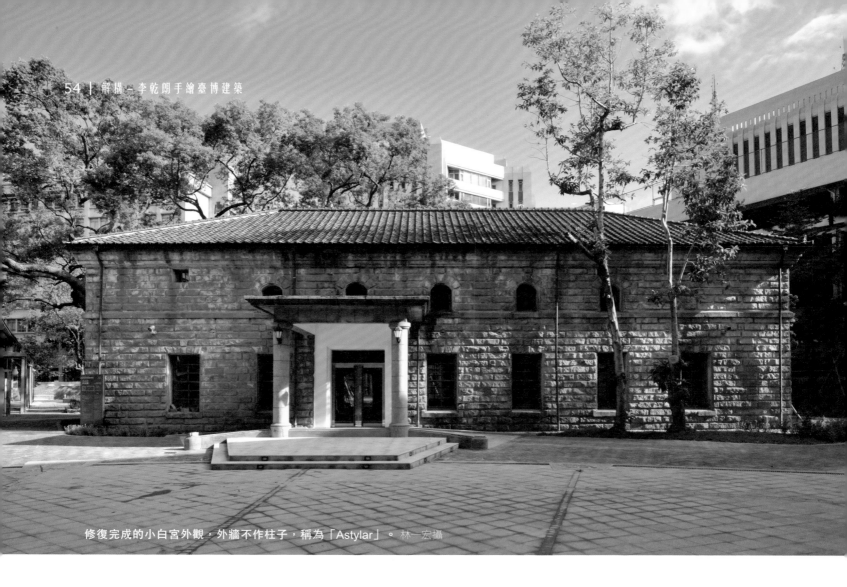

修復完成的小白宮外觀，外牆不作柱子，稱為「Astylar」。林一宏攝

小白宮

小白宮的命名出自於其俗稱，建材取材自 1900 年開始拆除的臺北府城之城牆石所建，使得小白宮承載了巨大的歷史能量，小白宮是臺灣現存最古老的近代全石造洋式建築，其建築物本身即見證歷史變遷與滄桑。

設計小白宮建築師尚未被確認，據推測可能是建築師野村一郎，但其似乎擁有熟練的西洋石造建築技術，將平面設計成長方形，長邊約 22 公尺，短邊約 10 公尺，室內約 60 多坪。主入口從長邊進入，可以縮短在室內的步行距離。根據史料研判，因開窗少，原始應當成原料倉庫之用，內部原來為二層樓，係以木板構成，現整修規劃為多用途之展示空間，全室為高敞的大空間，頗似西洋教堂的巴西利卡（Basilica）狹長形空間。

其建築形式的來源，大體上較接近西洋文藝復興時代，在義大利佛羅倫斯（Florence）的 Palazzo Strozzi（1536）立面即全用粗石條砌成，另外 Palazzo Vecchio 及 Palazzo della Signoria 也都屬於此種設計風格，外表不作柱子，被稱為「Astylar」。

值得注意的是它尚保存著十九世紀末葉西洋建築常有的壁鎖拉力桿構件的圓形鐵帽遺跡，此種鐵帽構件在高雄英國領事館仍可見到。屋頂以 7 組皇后式桁架（Queen post）支撐，現在不設天花板，因此全部的人字形屋頂可以令人一覽無遺，構成室內空間的趣味點。整修時為了結構安全考量，在小白宮石造牆體內側增加鋼柱與四周的圈樑，提高耐震能力。

石牆近照，可見石條刻意作出深縫，表現陰影效果。

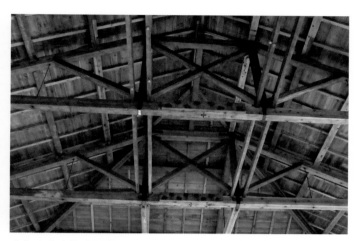

小白宮室內的木桁架

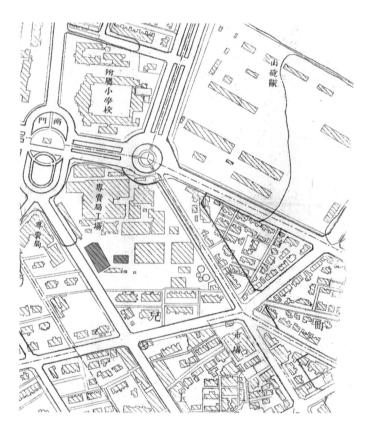

1925 年南門樟腦工場之相關位置圖

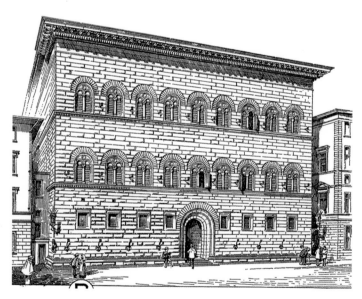

義大利佛羅倫斯（Florence）的 Palazzo Strozzi（1536）。（引自 Banister Fletcher 著，《A History Of Architecture On The Comparative Method》，英國：倫敦，1963，頁 685。）

臺北府城牆石材

由於清光緒初年劉銘傳建臺北府城時，其數十萬條石材取自內湖及石牌唭哩岸山區，因而部分石材被稱爲「唭哩岸石」，它屬於一種火成岩，但質地較脆，易於加工。1900 年開始拆臺北城牆時，許多卸下的石條被取去當成新建築的基礎或馬路水溝之邊緣石等，但也有砌成圍牆者，如今在臺北中山南路附近仍可見。

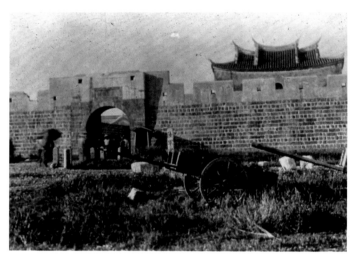

臺北府城牆，圖中所見為北門及甕城。

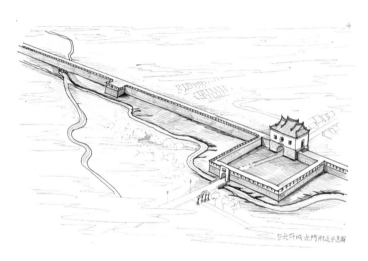

臺北府城北門附近城牆示意圖

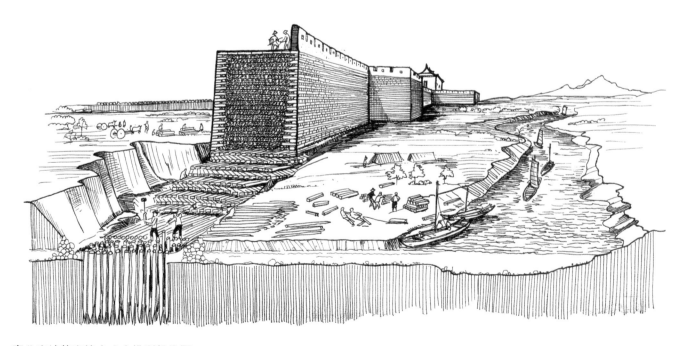

臺北府城牆砌築方式之推測想像圖

如何在建築史上定位「專賣局南門工場—小白宮」

1、利用清代臺北府城之城牆拆除後的石條所建的倉庫，外牆全為石砌，是今天保存城牆石最多的一座建築。

2、建物雖為倉庫使用，但設計頗具匠心，石塊之砌法極為考究，每塊石條皆刻意打成粗面，並鑿出「L」形凹槽，轉角處採用交丁式砌法，較為堅固。

3、內部原為兩層，長向兩片牆體之間原有壁鎖（Anchor）連繫，這是十九世紀至二十世紀之際，西洋建築常用的加強結構之技術。

4、倉庫屋頂採用跨距近九公尺的「皇后桁架（Queen post）」，是臺灣現存年代較早之實例。

如何在建築史上定位「專賣局南門工場—紅樓」

1、為日本時期臺灣最大的樟腦工廠之倉庫，作為成品倉庫使用，但仍然有特殊的設計，為了承受較大的重量，室內鋼筋水泥柱非常密集，而且外牆以水平橫帶裝飾，造型呈現古典之美。

2、倉庫之一側有裝卸貨物的荷造廠，為半戶外的空間，以鐵桁架支撐大片屋頂，一邊是架在紅樓牆上的「牛腿（Corbel）」，另一邊以十多枝鑄鐵柱支撐。

紅樓牆上的「牛腿（Corbel）」

圖說專賣局南門工場建築元素與構造

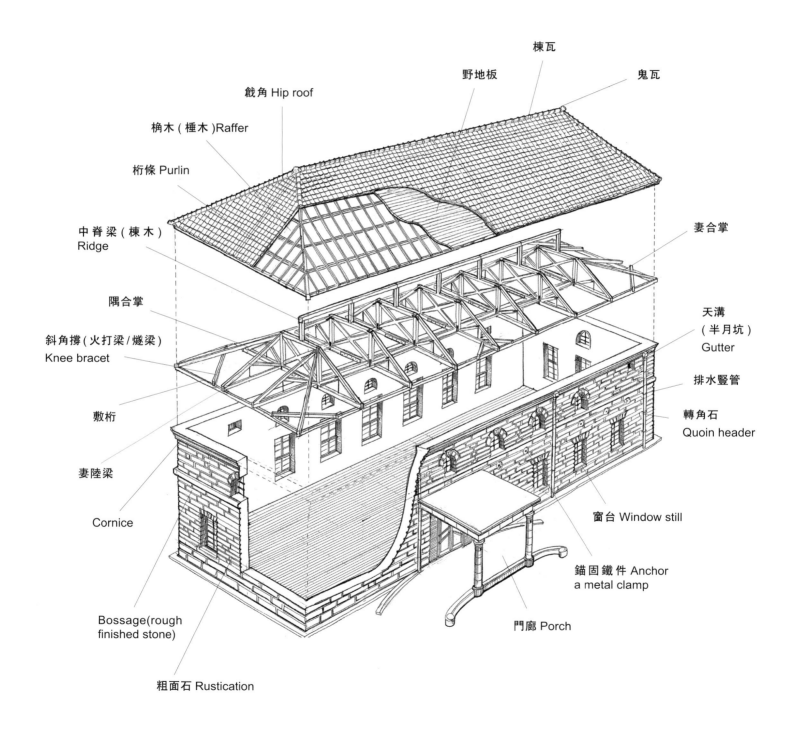

小白宮建築元素與構造圖（一）

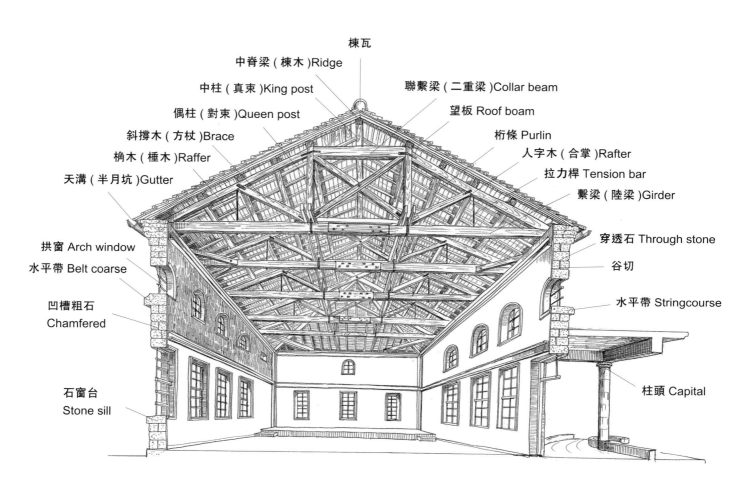

棟瓦

中脊梁（棟木）Ridge

中柱（真束）King post

偶柱（對束）Queen post

斜撐木（方杖）Brace

桷木（椎木）Raffer

天溝（半月坑）Gutter

聯繫梁（二重梁）Collar beam

望板 Roof boam

桁條 Purlin

人字木（合掌）Rafter

拉力桿 Tension bar

繫梁（陸梁）Girder

拱窗 Arch window

水平帶 Belt coarse

穿透石 Through stone

谷切

凹槽粗石
Chamfered

水平帶 Stringcourse

石窗台
Stone sill

柱頭 Capital

小白宮為 Queen Post 型木桁架，日本稱為「對束小屋組」，其
跨度比「真束小屋組」(King Post) 大，小白宮跨距達 27 尺。

小白宮建築元素與構造圖（二）

南門園區小白宮
Q&A

Q1: 俗稱小白宮的建築石條從何得到？

A: 1885 年劉銘傳時期所建的臺北府城，從內湖及石牌山區採石條數萬根，至 1900 年前後，日本統治當局開始拆城牆，小白宮於 1902 年初建時即利用這批石條，其尺寸大約 30×30×90 公分。

Q2: 小白宮外牆上部可見到圓形凹洞，這是甚麼痕跡？

A: 圓凹洞為鐵件 Anchor 之遺跡，它是西洋建築為加強結構之設計，通常以鐵條貫穿建物內部，拉繫平行的兩堵牆壁，現尚可在高雄英國領事館見之。

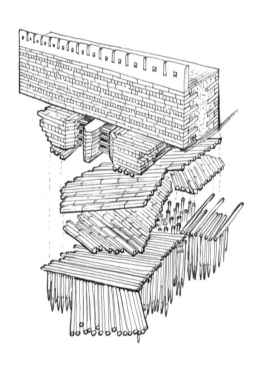

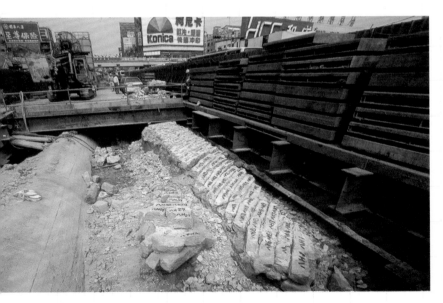

1994 年臺北捷運忠孝西路施工，臺北府城牆基礎石條挖掘出土。

小白宮以臺北府城牆石砌成

鐵件 Anchor

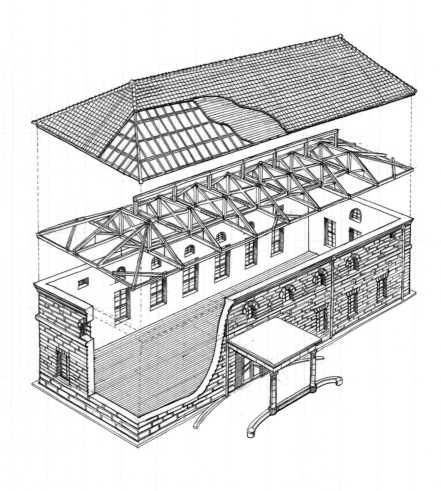

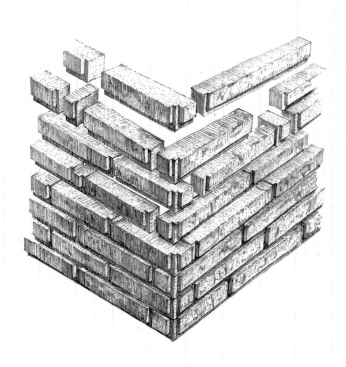

Q3: 小白宮的屋頂木桁架為何同時有 King post 及 Queen post ？

A: 西式木桁架有中柱稱為 King post，有雙柱稱為 Queen post，小白宮當時的設計，頂層採用 King post，但主要結構在下層，採用 Queen post，並有鐵條張力桿，屬於有特色的木屋架。

Q4: 小白宮石牆的石條表面為何不平整？

A: 這是故意的石牆砌法，稱為「粗石砌」（Rustication），流行於西洋文藝復興時代，故意將石條鑿呈不規則凹凸表面，表現粗獷質感，小白宮石牆每隔幾條水平石，便出現穿透牆內的丁石，是「丁」、「順」交替的砌法，可以強化結構。

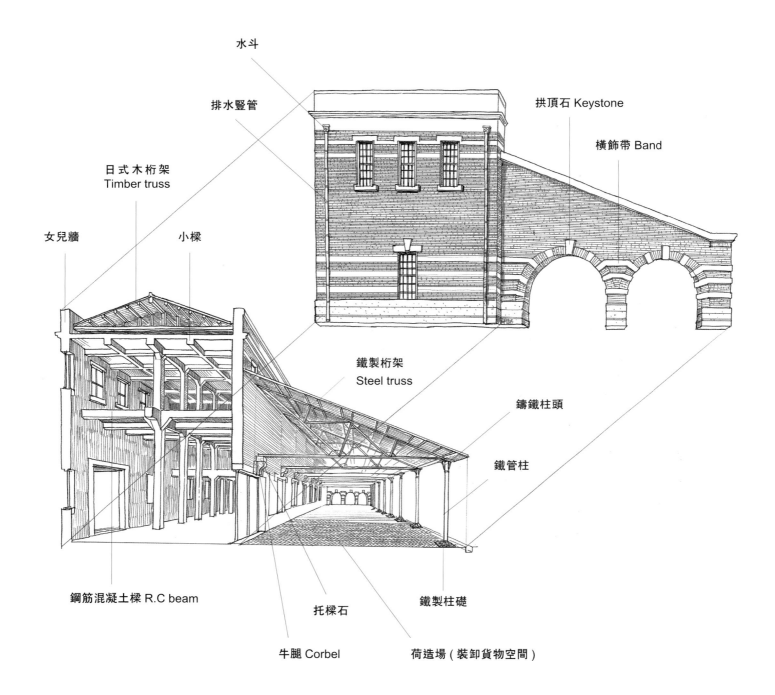

水斗

排水豎管

拱頂石 Keystone

橫飾帶 Band

日式木桁架
Timber truss

女兒牆

小樑

鐵製桁架
Steel truss

鑄鐵柱頭

鐵管柱

鋼筋混凝土樑 R.C beam

托樑石

鐵製柱礎

牛腿 Corbel

荷造場 (裝卸貨物空間)

紅樓建築元素與構造圖

南門園區紅樓
Q&A

Q1: 為何俗稱紅樓？

A: 19世紀英國維多利亞時代盛行紅磚建築，臺灣及中國大陸受其影響亦建紅磚樓房，外觀呈溫暖的紅色，故被稱為紅樓。

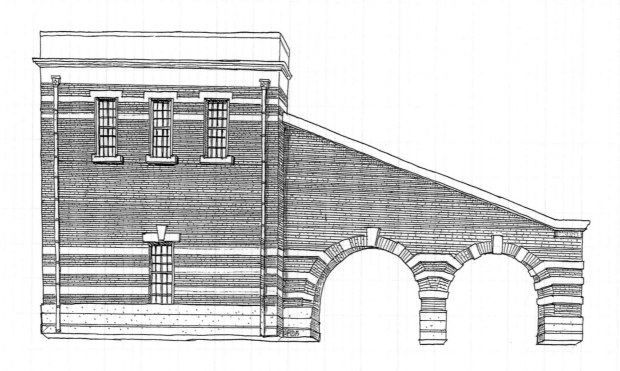

Q2: 紅樓的窗戶為何不多？

A: 原始用途為儲放樟腦成品之倉庫，它內部的柱子極多，分布較廣，樑頭皆加粗，反映早期鋼筋水泥（R.C）構造之特色。

Q3: 紅樓東邊的鐵架棚作何用途？

A: 日文稱為荷造場，早期為貨物裝卸上下的作業場，當時尚有小鐵軌運行臺車。

Q4: 紅樓外為何出現白色的水泥橫帶（band）？

A: 紅磚外牆為了化解單調感，常以石條或水泥作像斑馬紋之橫帶（Zebra band），英國建築師 Norman Shaw 影響日本建築師辰野金吾，他們的作品常喜用斑馬紋。

鐵道工業遺產轉型博物館

鐵道部博物館園區：國定古蹟—臺灣總督府交通局鐵道部廳舍

建築歷史與特色

位於臺北北門外的臺灣總督府交通局鐵道部，其址在清末劉銘傳主政時期即為機器局，製造兵器、機械及修理火車。日本時期初期才改為鐵道部，於 1919 年建成鐵道部廳舍，設計者為森山松之助。戰後，鐵道部改稱為臺灣鐵路管理局（簡稱為鐵路局）。

鐵道部於臺北工場東南側新建鐵道部廳舍，建築平面為 L 形，入口位於街道轉角。其一樓以磚砌外牆為主，中央入口開設拱弧拱門洞、左右設圓柱與漏窗；二樓以木作為主，退凹成中央露臺與兩翼廊道，且兩側置衛塔。其創建風格頗為特殊，採用英國風格的磚木混合造，形式上承襲自歐洲中世紀木造建築趣味，如二樓的屋頂及牆體樑露出木樑柱，並施以雕飾。這座利用阿里山檜木的建築是臺灣現存最巨大的「半木式（Half Timber）」建築。

戰後，鐵路歸臺灣省交通鐵路局管理，臺灣總督府交通局鐵道部房舍由鐵路局繼續使用，除室內隔間因用途要而略有變更外，大致保存原有風貌，2013 年開始進行古蹟修復工程。作為臺灣鐵道之總管理機關，除廳舍外還有許多相關設施與建物，包括工務室、電源室、食堂、八角廁所與戰時指揮防空洞等，並也留有清代機器局遺構圍牆及石板道，這些如今也被納入保護的範圍內，留下此區自清代以來至現今的使用風貌。

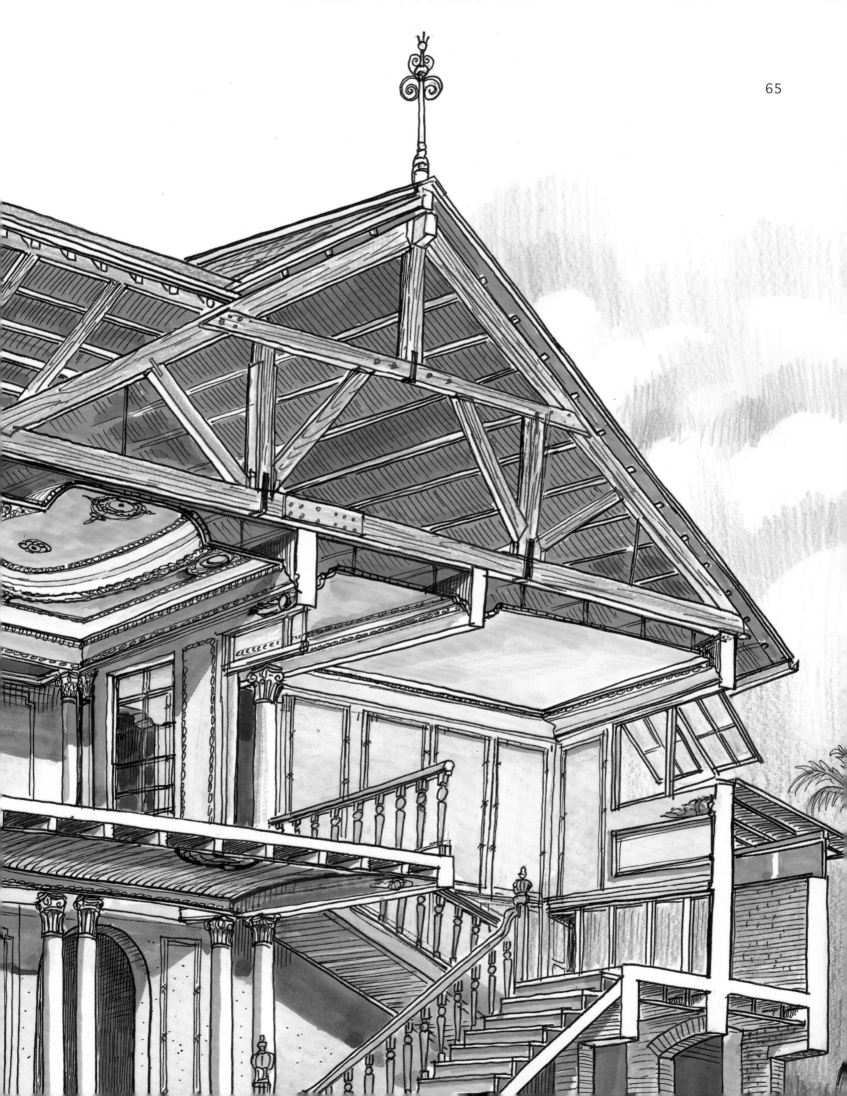

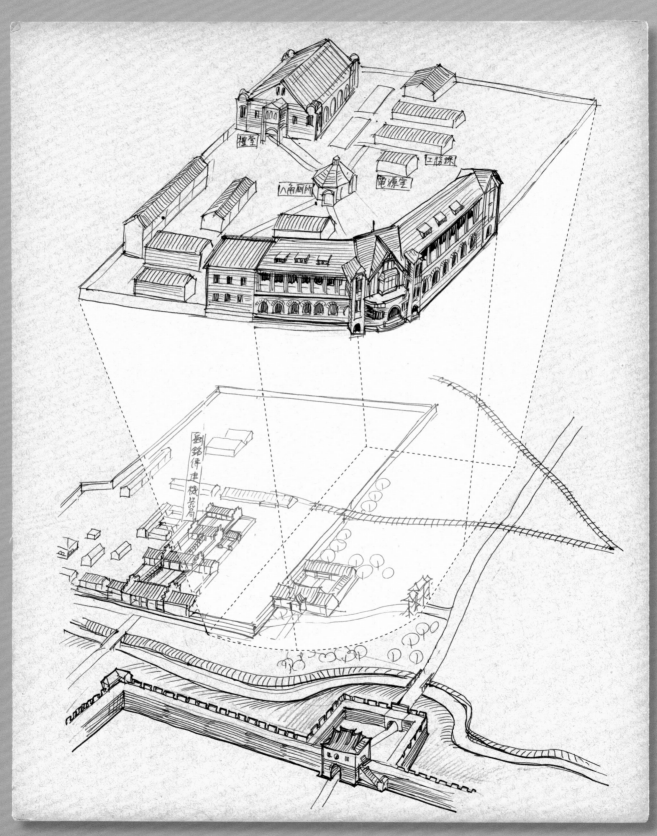

禮堂

八角廁所

電源室

工場課

劉銘傳建機器局

鐵道部與清代機器局關係位置示意圖

建築家─
森山松之助

森山松之助出生於日本大阪，1897 年畢業於東京帝大，受英籍教授 Conder 與辰野金吾的影響。在 1907 年來臺灣，任職總督府營繕課技師。在日本時期前期在臺灣的建築家中，森山松之助是頗具影響力的一位，他引進較為華麗的建築，使臺灣的西洋式建築推向一個高峰。

從北門門洞看鐵道部

由森山松之助所設計的建築有臺北水源地水道唧筒室（1908）、臺南郵便局（1909）、總督官邸改建（1912）、臺南地方法院（1912）、專賣局（1913-1922）、臺中州廳（1913）、臺北州廳（1915）及臺南州廳（1916）等。森山松之助在臺灣設計了許多建築，至 1920 年代初返回日本。

在小野木孝治的樸實設計風格之後，森山帶給臺灣最主要的是多樣的圓頂式建築，圓頂（Dome）是西洋建築較為尊貴而高級的式樣，羅馬的萬神殿（Pantheon）是現存之鼻祖，拜占庭建築發揚光大，常在一座教堂之上出現數個圓頂。至文藝復興時，義大利佛羅倫斯大教堂與羅馬聖比得大教堂創造出大跨徑之圓頂，成為各國模仿的對象。森山松之助的作品改變之前的樸素路線，為臺灣帶進圓頂華麗作風。

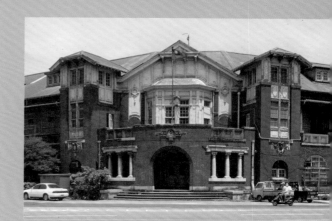

鐵道部廳舍入口

森山松之助所設計的圓頂，屬於球形的有臺北水道唧筒室，屬於扁球形的有臺北州廳，屬於多角形的有臺南地方法院，而臺北總督官邸、臺中州廳及臺南州廳使用曼塞爾式（Mansard）。前兩者還用了法國式的弧形曼塞爾式，顯得更優雅。另外，為強調華麗效果，森山也喜在二樓用雙併柱，在臺中州廳與臺北專賣局的入口亭上也用了小型圓頂。總而言之，森山在建築造型上帶來了令人耳目一新之感。

鐵道部內部

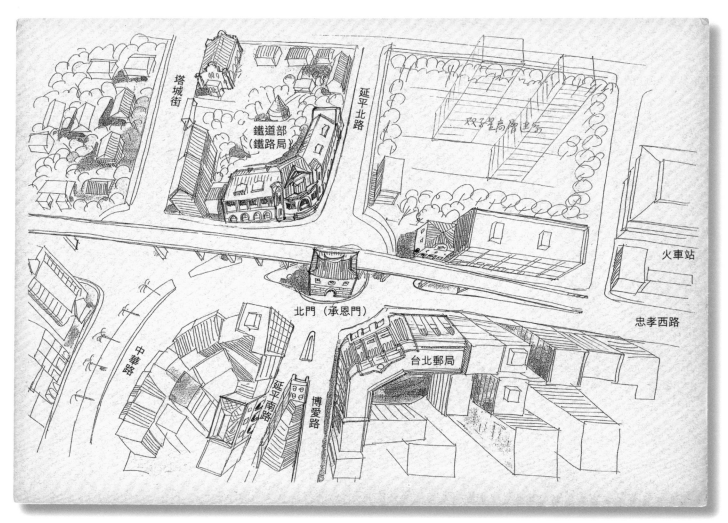

鐵道部與周邊建築相關位置圖

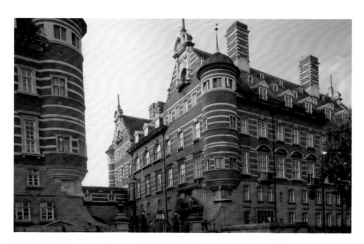

1891 年 Norman Shaw 設計之倫敦 Scotland yard 警局

如何在建築史上定位「臺灣總督府鐵道部」

1、鐵道部廳舍是現存臺灣最巨大的半木式建築，也是 1912
　　年阿里山鐵道通車之後，第一批大量運用臺灣檜木的建
　　築。建築技師森山松之助在臺十四年中，設計了許多官
　　方廳署及公共建築，其中只有 1919 年完工的鐵道部採
　　用「半木式」風格，森山氏在 1921 年返回日本。

2、依一般習慣左右翼長度不宜相差太大，鐵道部廳舍的左
　　翼已經完成，但右翼似乎缺一段，因它興建時經費不足，
　　分期施工，所以現在成為左長右短之不對稱平面布局。

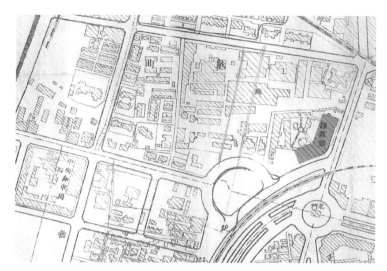

1925 年鐵道部之相關位置圖

Norman Shaw 作品，倫敦 Alliance Assurance

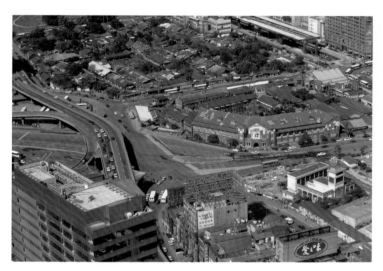

1990 年代北門外鳥瞰

3、森山松之助在臺灣數座街角官署建築多為 90 度直角，
唯獨只有鐵道部為約 120 度的鈍角，成為孤例。它是
一種設於圓環的典型街角建築，正面入口兩側各有一
座衛塔。

4、鐵道部廳舍在建築風格方面，森山氏的興趣傾向於
「非古典式」，即多採英國鄉村維多利亞風格，受
Norman Shaw 影響較多，反而古典式（希臘、羅馬及
文藝復興）較少，大約只有臺北水道唧筒室與臺南地
方法院帶一絲古典味。

位於利物浦港邊的 Norman Show 設計之建物

圖説臺灣總督府交通局鐵道部廳舍建築元素與構造

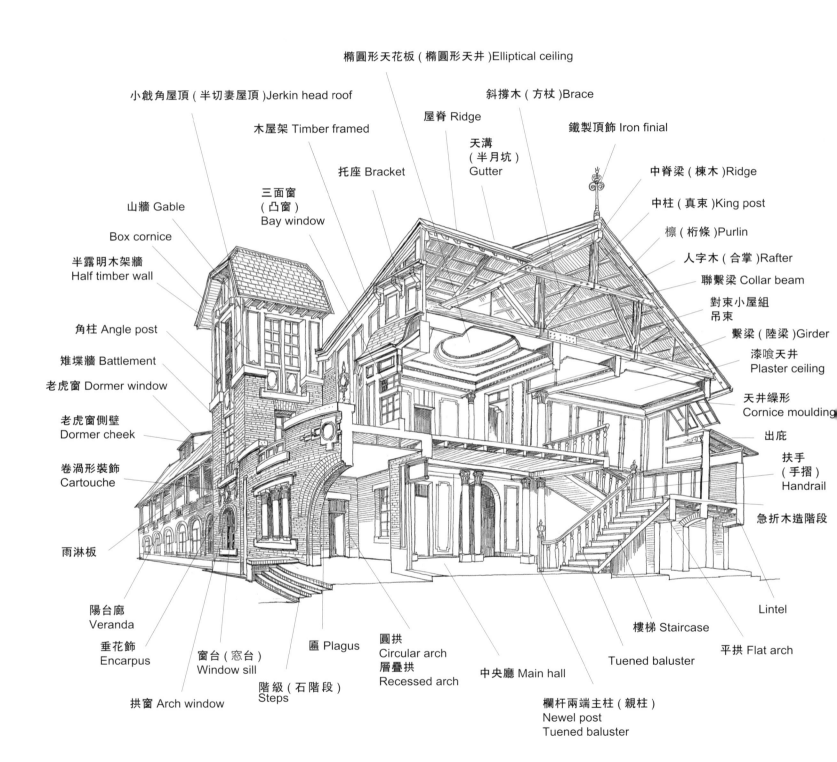

橢圓形天花板（橢圓形天井）Elliptical ceiling

小餒角屋頂（半切妻屋頂）Jerkin head roof

斜撐木（方杖）Brace

屋脊 Ridge

鐵製頂飾 Iron finial

木屋架 Timber framed

天溝
（半月坑）
Gutter

中脊梁（棟木）Ridge

托座 Bracket

中柱（真束）King post

三面窗
（凸窗）
Bay window

檩（桁條）Purlin

山牆 Gable

人字木（合掌）Rafter

Box cornice

聯繫梁 Collar beam

半露明木架牆
Half timber wall

對束小屋組
吊束

角柱 Angle post

繫梁（陸梁）Girder

漆喰天井
Plaster ceiling

雉堞牆 Battlement

老虎窗 Dormer window

天井繰形
Cornice moulding

老虎窗側壁
Dormer cheek

出庇

扶手
（手摺）
Handrail

卷渦形裝飾
Cartouche

急折木造階段

雨淋板

陽台廊
Veranda

Lintel

垂花飾
Encarpus

窗台（窗台）
Window sill

匾 Plagus

圓拱
Circular arch

樓梯 Staircase

平拱 Flat arch

層疊拱
Recessed arch

中央廳 Main hall

Tuened baluster

拱窗 Arch window

階級（石階段）
Steps

欄杆兩端主柱（親柱）
Newel post
Tuened baluster

鐵道部廳舍建築元素與構造圖（一）

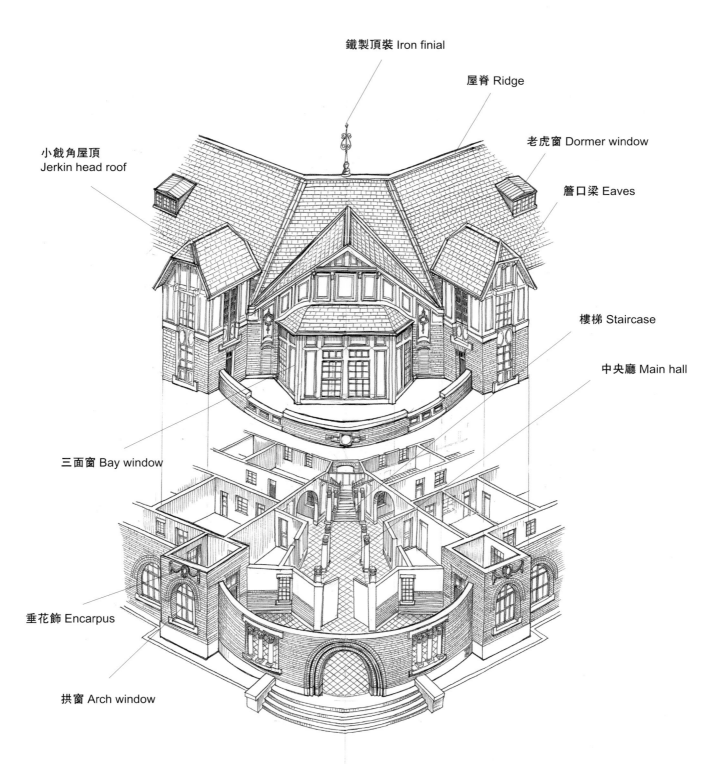

鐵製頂裝 Iron finial

屋脊 Ridge

老虎窗 Dormer window

小猷角屋頂
Jerkin head roof

簷口梁 Eaves

樓梯 Staircase

中央廳 Main hall

三面窗 Bay window

垂花飾 Encarpus

拱窗 Arch window

鐵道部廳舍建築元素與構造圖（二）

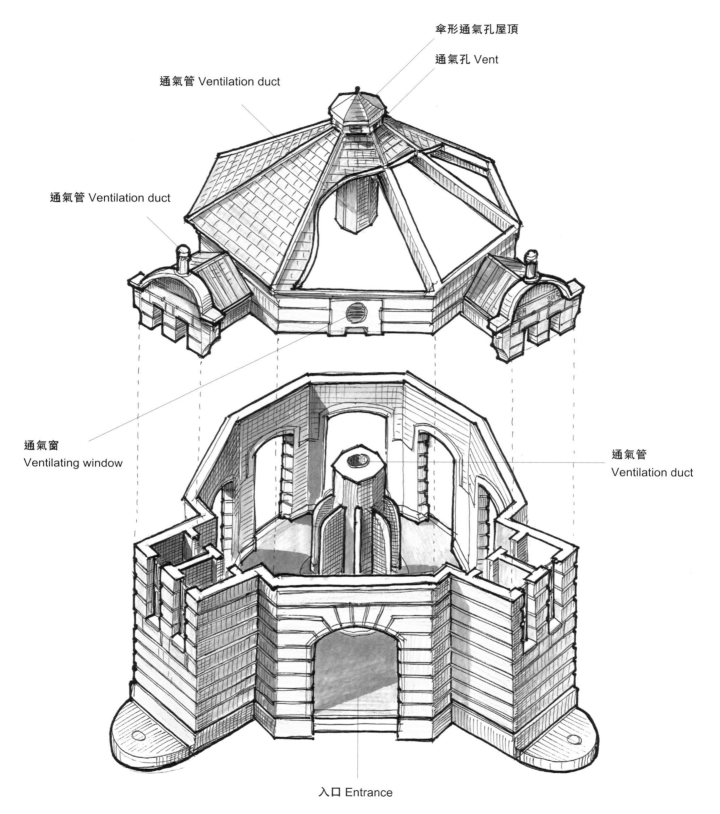

傘形通氣孔屋頂

通氣孔 Vent

通氣管 Ventilation duct

通氣管 Ventilation duct

通氣窗
Ventilating window

通氣管
Ventilation duct

入口 Entrance

八角廁所建築元素與構造圖

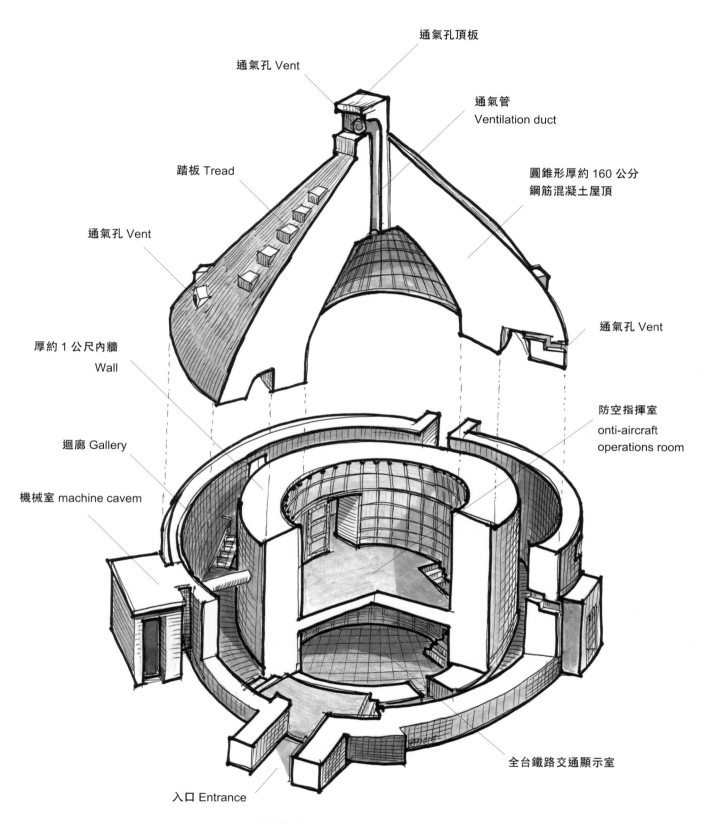

戰時指揮防空洞建築元素與構造圖

鐵道部廳舍
Q&A

Q1: 鐵道部平面為「V」字形，它與同樣為森山松之助設計的專賣局、臺北州廳、臺中州廳與臺南州廳有何差異？

A: 皆位於交叉路口，主入口皆設在轉角處，但兩翼張角不同，三座州廳皆為90度直角，公賣局為銳角，但鐵道部為鈍角，約有120度。

鐵道部入口與左右衛塔

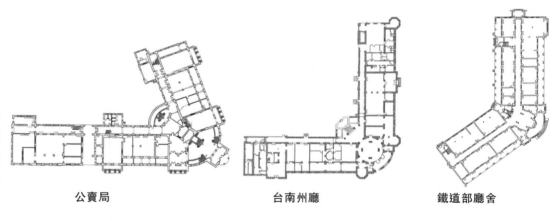

公賣局　　　　　　　　　　台南州廳　　　　　　　　鐵道部廳舍

Q2: 鐵道部廳舍為何正面左右各有一座衛塔？

A: 建築物如果只面對十字路口，一般只用單塔，但若是面臨較寬廣的圓環廣場時，則常用雙塔，如總統府、監察院（原臺北州廳）、臺南文學館（原臺南州廳）。

Q3: 何謂半木式建築？

A: 一種流行於中世紀歐洲的建築，底層為磚石砌，但二樓以上多為木構造，常將木樑柱暴露在外牆，形成特殊造型，英國以亨利八世時期的都鐸（Tudor）王朝最盛行，臺灣的鐵道建築多喜用半木式，是半木式的大本營。

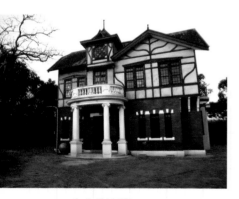

台北故事館

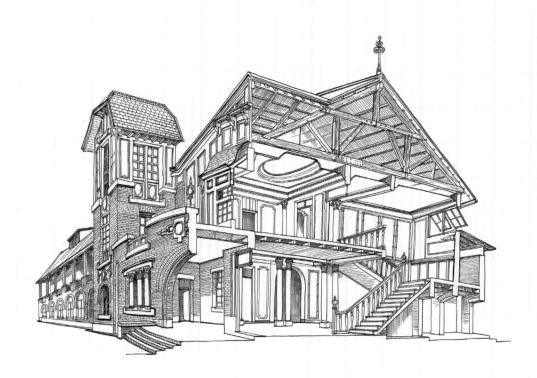

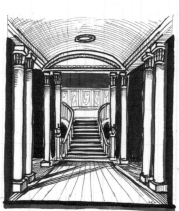

鐵道部入口梯間

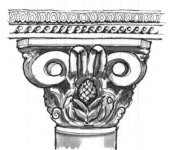

鐵道部室內柱頭

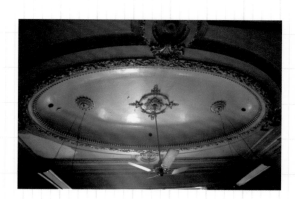

花廳天花板

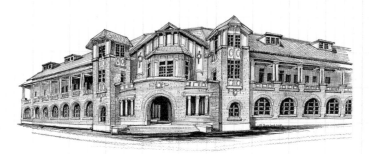

鐵道部外觀透視圖

Q4: 鐵道部廳舍最精美的房間是哪一個？

A: 在二樓正面的客廳，它有橢圓形石膏浮塑天花板，並有許多花朵浮雕，被稱爲花廳。

Q5: 橢圓形石膏浮塑天花板是如何作出來的？

A: 先以木條釘出橢圓形狀，木條之間留一點空隙，以便抹上石膏灰泥時可擠入獲得固定。

Q6: 花廳的窗子有何特色？

A: 設三面窗（Bay Window），可引進較廣且更充足的光線。緯度高的歐洲建築爲迎接較充足的陽光，常會將客廳或主要空間的窗子設計爲三面窗（Bay Window）。

走讀臺灣經典近代建築

從四大館區之設計體會近代建築風格之轉變，實地參訪勝過文字描述，看臺博建築群如何從 1902 到 1933 年詮釋臺灣之現代性。

1902 年小白宮：

牆體石材連結臺北城的歷史脈絡

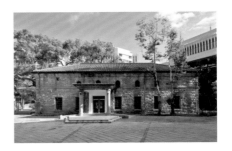

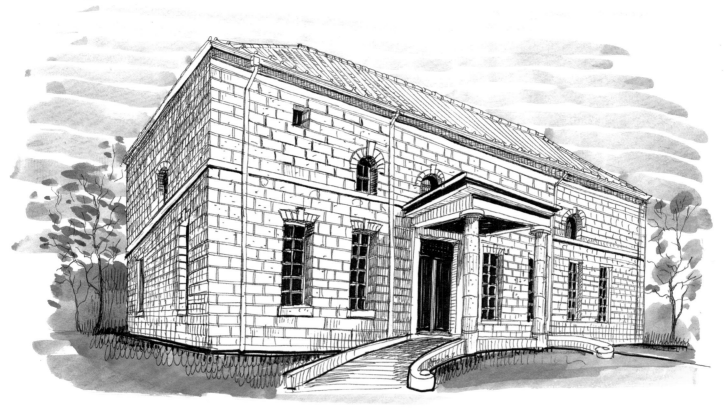

1902

1914

1914 年紅樓：

外牆吸收英國維多利亞時期紅磚建築之特色

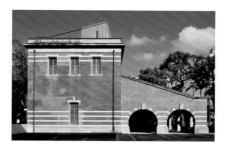

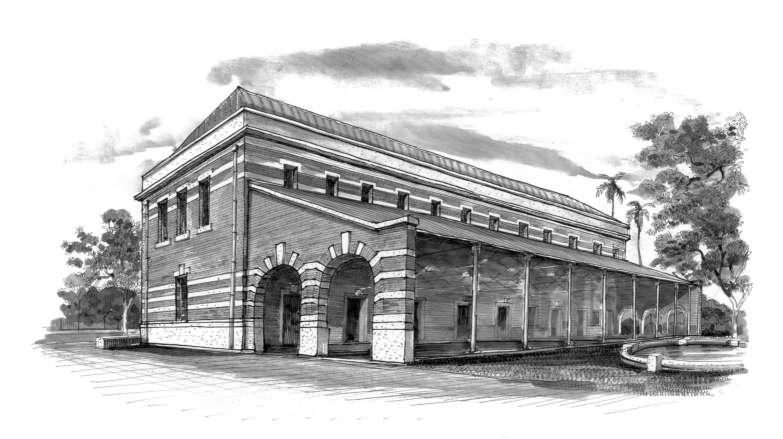

1915

1915 年國立臺灣博物館本館：

向希臘、羅馬學習「古典系」建築之成績。

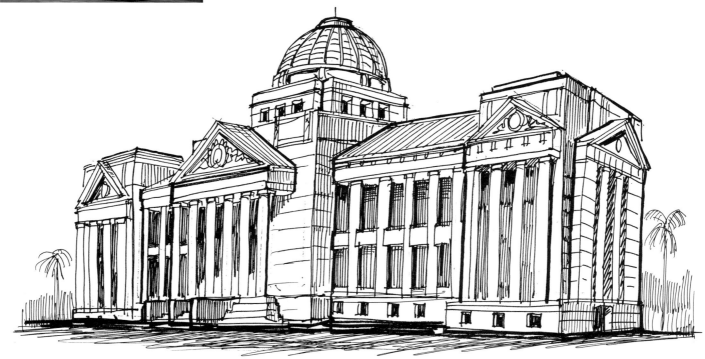

1919

1919 年鐵道部廳舍：

向西洋學習「非古典系」建築之成績。

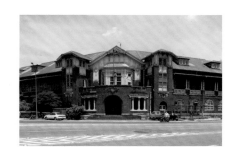

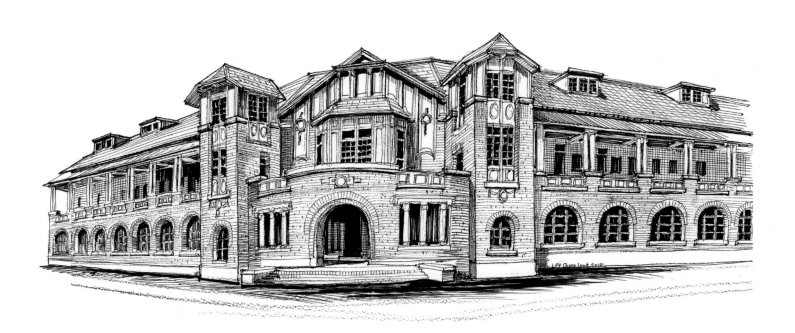

1933

1933 年土銀展示館：

注入東洋文化之折衷式建築

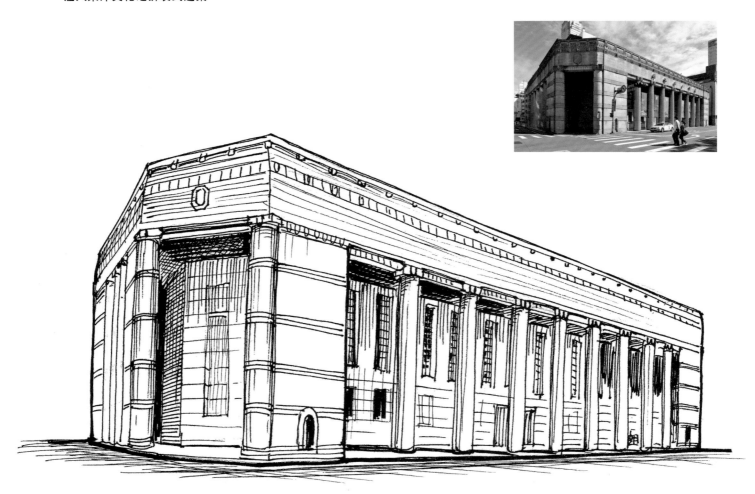

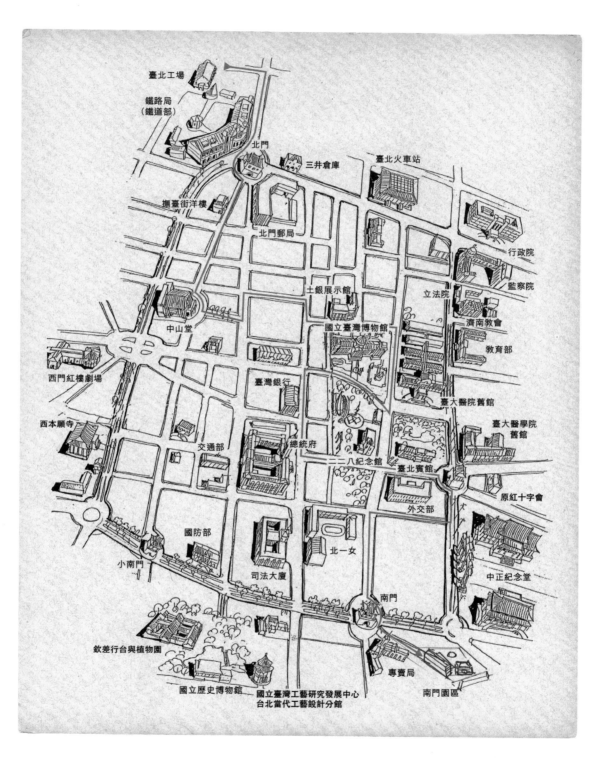

參觀臺博四大館區時，建議參觀的路線為1.鐵道部、2.國立臺灣博物館與土銀展示館、3.南門園區。
依此路線進行參觀時，一路上還可欣賞到臺北城內其他的古蹟或歷史建築，進行知性之旅。

參觀臺博建築群時，沿途古蹟景點：臺北工場 > 鐵道部 > 北門 > 臺北郵局 > 撫臺街洋樓 > 中山堂 > 土銀展示館 > 臺博館本館 > 臺大醫院舊館 >228公園內的石坊 > 總統府 >228紀念館 > 臺北賓館 > 外交部 > 中正紀念堂 > 公賣局 > 南門園區。

下篇：透視建築奧妙－看李乾朗畫臺博

李乾朗手繪臺博五大館— 構圖與畫法賞析

「建築畫」表現建築構造與美學

「建築畫」是建築設計極為重要的表現技巧，主要在呈現建築的造型與空間特性，因此中西古代的著名建築家多擅長繪畫，以美術的手法闡揚建築之精神。

中國北宋時期李誡的《營造法式》一書，刊印許多精美木刻建築畫，其中之「側樣」圖，表達構造複雜的斗栱與大木結構，正是今天所謂的「剖面圖」，它詳細註明木構件大小、形狀與名詞，甚至採用三維的立體畫法，顯示斗栱的榫卯作法。宋代的彩繪圖樣，與現今電腦圖如出一轍，以文字說明用色，當時有一種畫稱為「界畫」，其建築繪圖極為細緻精美，在十二世紀時，科技水準領先西方世界。

西洋在十五世紀文藝復興時期，因透視法的運用，促使建築圖突飛猛進，大畫家米開朗基羅、拉斐爾及達文西等人無不精於建築畫。

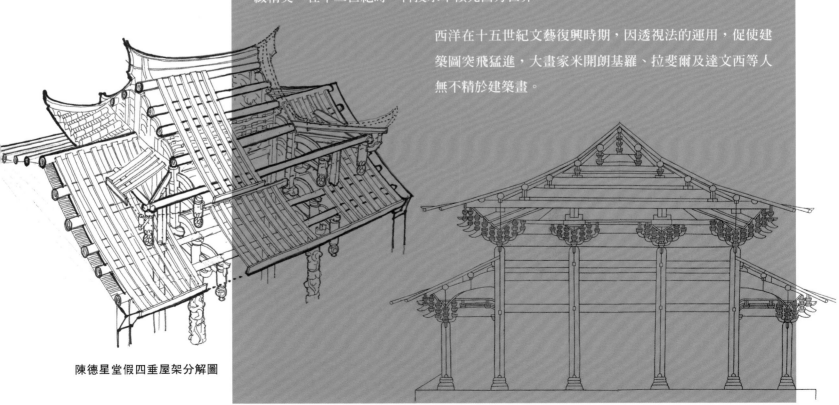

陳德星堂假四垂屋架分解圖

宋《營造法式》之天宮樓閣佛道帳（一點消失點）

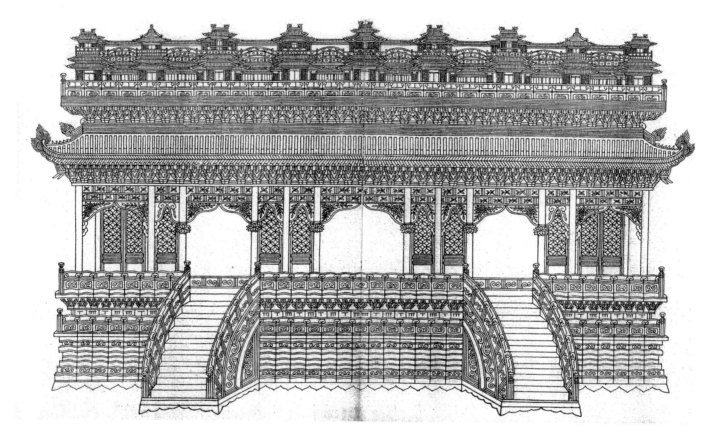

宋《營造法式》所載之「側樣」圖

文藝復興時發展出的「單消點透視」、「雙消點透視」、「三消點透視」及「等角圖」，更奠定了近代建築畫的基礎。

1860 年代法國著名建築師 Viollet-le-Duc（1814-1879）繼承美術學院 (Ecole Des Beaux-Arts) 之傳統，提倡建築水彩畫（Architectural Redering）。英國 Sir Banister Fletcher 於 1898 年出版的巨著《A History of Architecture on the Comparative Method》中採用精細銅板畫，逐漸成為近代建築畫之主流。Paul Crete 教授在美國賓州大學引入 Beaux-Arts 建築畫，梁思成受教於他。1928 年梁思成回到中國，他將這種描繪陰影、凸顯立體感的建築畫法，應用到中國營造學社調研計畫之薊縣獨樂寺觀音閣測繪圖上，成為有史以來第一次以西洋畫法表現中國古建築的創舉。

英國 Josiah Conder 教授受聘至日本明治維新時期東京大學，他將渲染畫傳播到日本，在他影響下的第二代學生，1895 年之後隨著日本殖民政府來到臺灣，其中野村一郎（1900 來臺）與森山松之助（1907 年來臺）為臺灣日本時期初期重要的兩位建築家。

今天日本的博物館中仍可見到 Josiah Conder 教授的建築水彩渲染透視圖，而野村一郎在 1915 年之前完成的臺博館本館設計圖，也可見於《兒玉總督後藤民政長官紀念博物館寫真帖》，如果對照野村一郎在 1895 年的畢業設計，相信這套精美的設計圖係出自他的手筆。

臺博館的原始設計圖，除平面圖、立面圖外，最令人激賞的是大廳及樓梯間的剖面圖，以及呈現出光影效果的 Beaux-Arts 畫法表現，將空間層次與樑柱結構系統表露無遺。臺灣近代建築的設計圖樣中，現存的還有 1919 年落成的總督府，外觀透視圖應是出自森山松之助之手，圖的角度從東南邊看出，光線投射自東方，畫的是旭日東升的氣氛。

1882 年 Josiah Conder 所繪之上野博物館水彩渲染圖（Rendering）。

國立臺灣博物館落成百年，對大多數人而言，雖進出多次，但可能並沒有仔細欣賞細節設計，也無法了解其構造之巧思，透過建築圖像學來了解並提升興緻，應是一個很好的途徑。本書的目的即是以各種不同角度的建築繪圖來呈現建築之美，並輔以模型與照片重塑，包括不同消點的透視圖（Perspective Drawing）、等角圖（Isometric Drawing）、剖面圖（Cutaway Perspective）、分解圖（Exploded View），甚至還有烏托邦想像的圖樣（Utopian Architecture），擴大觀圖者的視野領域與想像。

北宋張擇端《清明上河圖》中的城門樓，略有二點消點之透視圖。

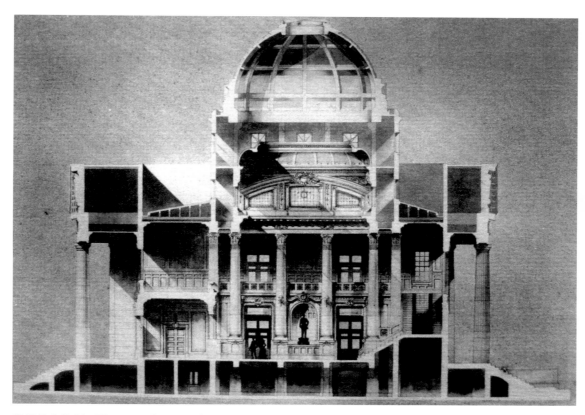

臺博館本館剖面圖，1914 年野村一郎設計及繪圖。

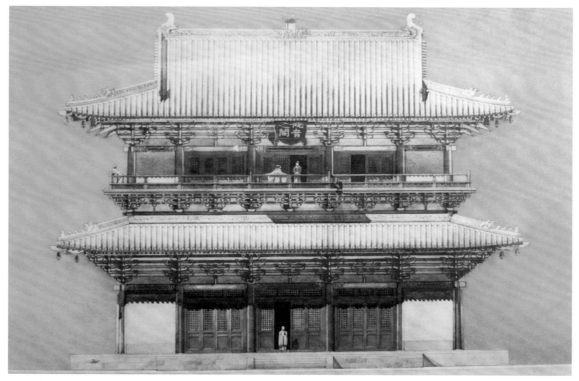

1932 年梁思成繪製之薊縣獨樂寺觀音閣，正立面加入陰影，為中國建築畫開其先河之傑作 。（引自陳明達著，王其亨、殷力欣增編，《薊縣獨樂寺》，天津大學出版社，2007.08，頁 47）

透視繪圖法

西洋建築透視圖以固定視點將所見的建築物投影在一片平坦的畫面上，這與中國山水畫的移動視點大異其趣。光線是以視覺感受建築造型與空間的基本條件，在黑暗中則建築造型將失去意義，所以幾乎所有的建築透視圖都集中表現受光面、背光面的陰與影。有時故意將光源設定在建築物的背後，得到逆光的效果。

建築物事實上是由許多不同角度的面所形成的「體」，

「線」原本是不存在的，但為了使人眼能清晰分辨輪廓與形狀，以線條來描繪建築仍是最直接的方法。中國畫的樹木，將每片葉子以線條畫出來，西洋的銅版畫則用許多密密麻麻的線表現光影，其實皆是眼睛的錯覺。建築透視圖與攝影最大的差異在於繪圖內容之主從強弱皆由畫者選擇，可以去蕪存菁，也可以特別強調重點。因此客觀的成分較少，而主觀的成分較多。

1、有消點透視圖 Perpective drawing

2、剖面透視圖

3、部位分解圖

4、等角三維圖

以 4 大類透視方式繪製臺博五大館舍之建築圖

建築繪圖的透視四法

掌握幾何學中透視法的基本技巧，能幫助畫者容易起筆。我常用的表現
手法有以下數種。

一點透視

如站在街道中央看向盡頭，兩側建築呈最後相交的兩條平行線，消點
最好偏低，畫面較穩定好看。

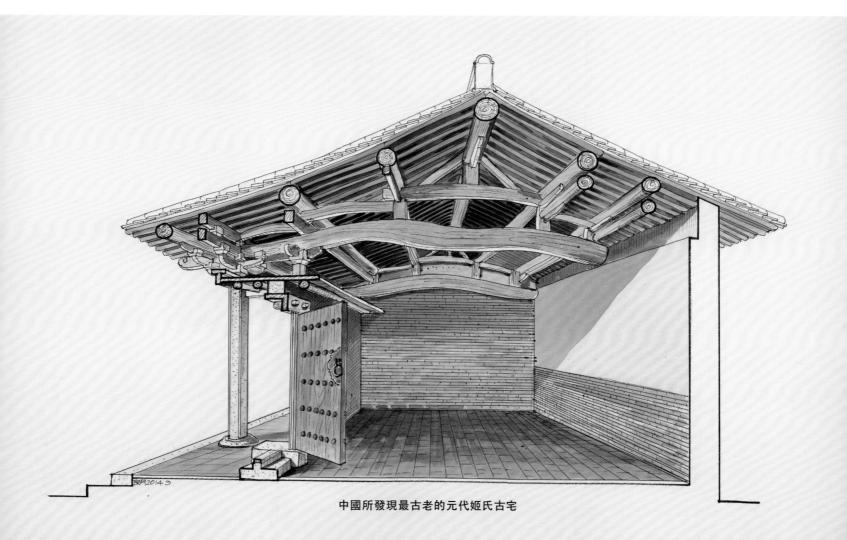

中國所發現最古老的元代姬氏古宅

二點透視

從建築側面取景，左右兩側會各有一個消失點，落在水平線上，兩消點略為偏移不對稱者為佳。

臺中市役所

三點透視

視點較低或視點較高時，除了左右有消點，在垂直向上也會出現第三個消點，類似相機的效果，但因會有不穩定感，較少使用在建築圖面的表現。

艋舺龍山寺

等角透視

將建築平面以一定角度拉斜,高度以垂直線向上畫出,沒有特定的消點,優點是畫面可以呈現建築正確的長寬高比例。

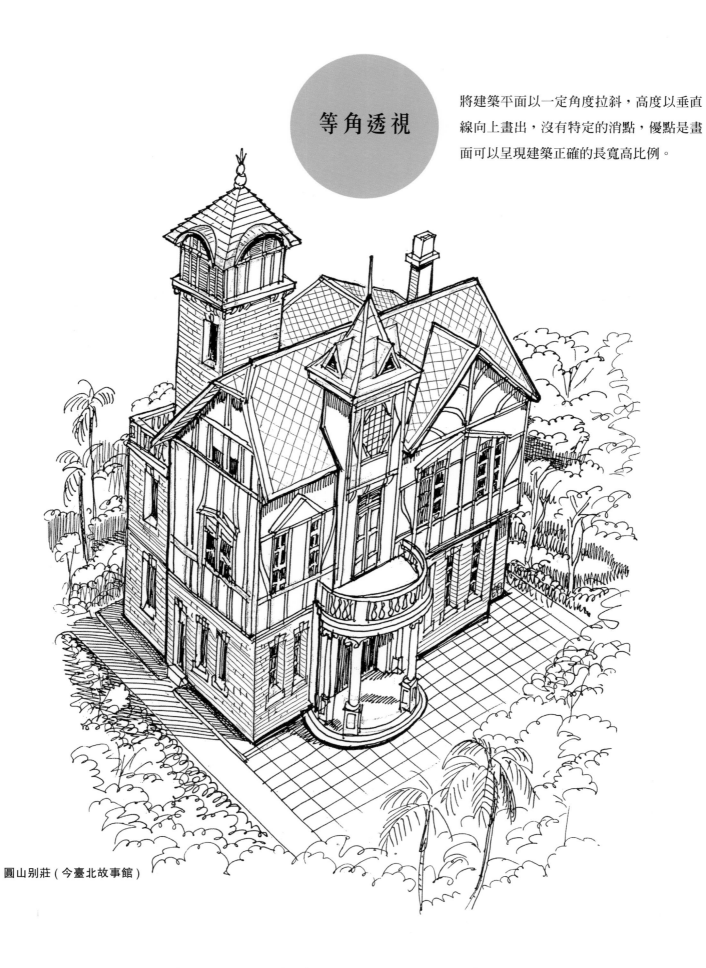

圓山別莊(今臺北故事館)

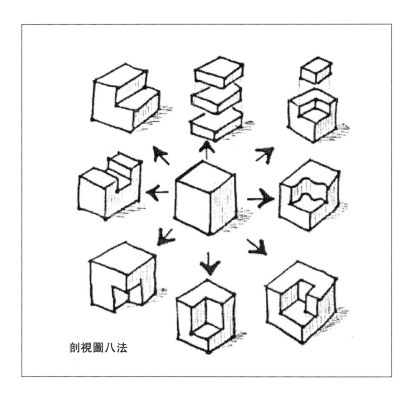

剖視圖八法

建築繪圖的剖視八法

畫圖之前，我喜歡將建築視爲一塊狀組合，以能曝露內外最多玄機來決定抽離其中之一或數塊，就好像是一種方塊遊戲，可以有許多種嘗試，也考驗著畫圖者的功力及建築知識的深度，但讓觀圖者更了解是重要原則。

西門紅樓八角堂移除右上半邊，則可見一樓雙環八柱及二樓傘狀鐵架結構形成的無柱空間。

以此法剖視北門，可以看到木作結構暗藏於磚石構造的碉樓特色。

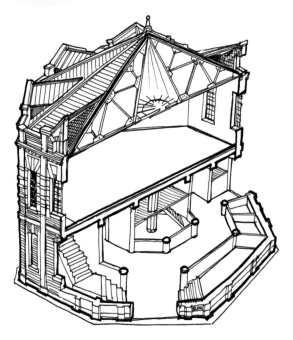

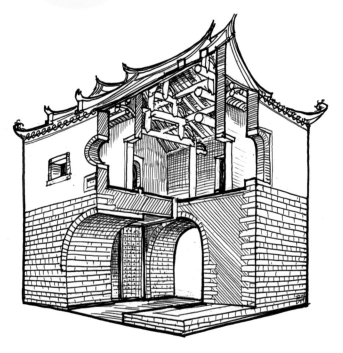

山西五臺山延慶寺大殿透過
此種剖視法，將平面、屋架及
屋頂一覽無遺。

北京八達嶺長城敵臺內部使
用不同方向的穹窿組成，此圖
展露明代空心敵臺的特色。

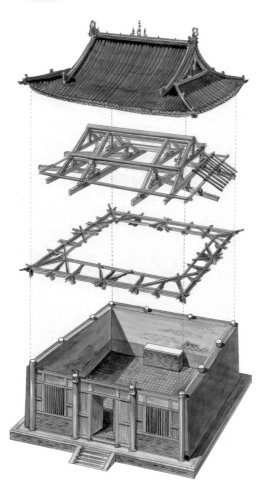

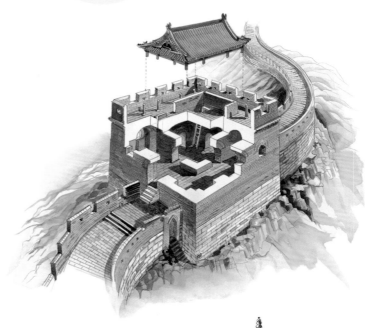

把福建連城縣雲龍橋中
段拿走的畫法，可以看
到橋墩、木樑、廊屋、
牌樓與廟閣結合，凌跨
水面的氣勢。

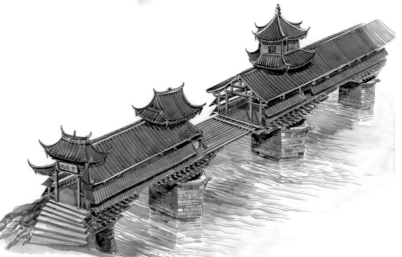

福建閩東民居大屋頂下將住宅、
農務與倉儲結合一體，適應環境
氣候的奇特作法，採用較自由移
去部分構造的剖視法。

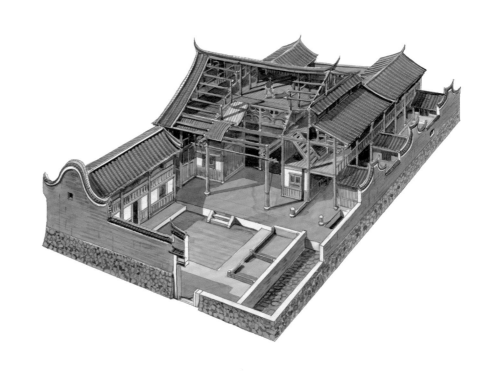

以拿掉下方一角的技巧，既不影
響圖面又可以了解建築構造，圖
為北京紫禁城雨花閣。

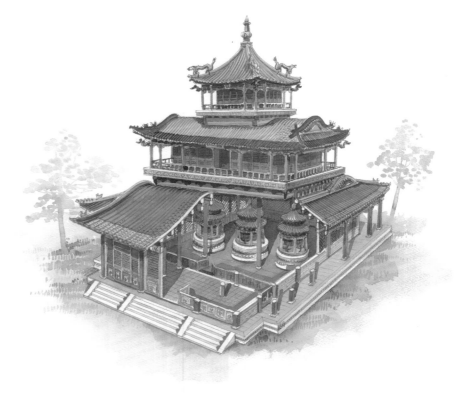

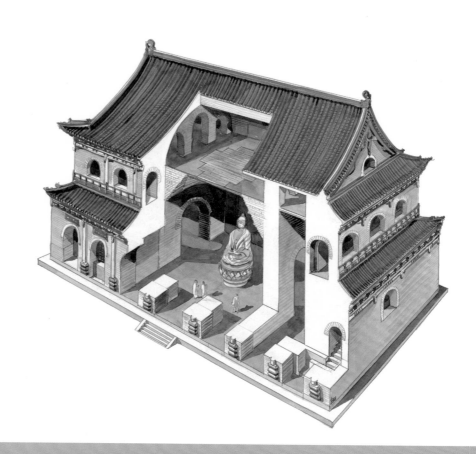

山西五臺山無樑殿的建築特色是
雙向半圓拱構築出巨大無樑的空
間，此種剖視法清楚理解了結構
上的作法。

爆炸圖

受到近代工業設計圖的影響，將建築四分五裂
的解構開來，這是一種非常具有說明性的表現
法，繪製時的要訣是彼此之間的相對位置要核
對好，搭接的部分要有所了解，才能傳達正確
的建築知識給讀者。

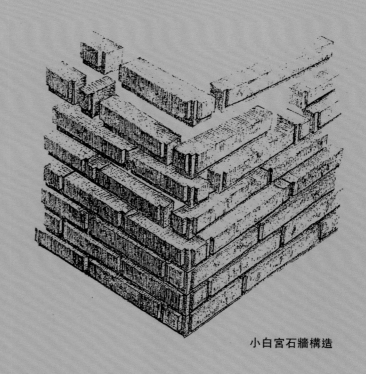

小白宮石牆構造

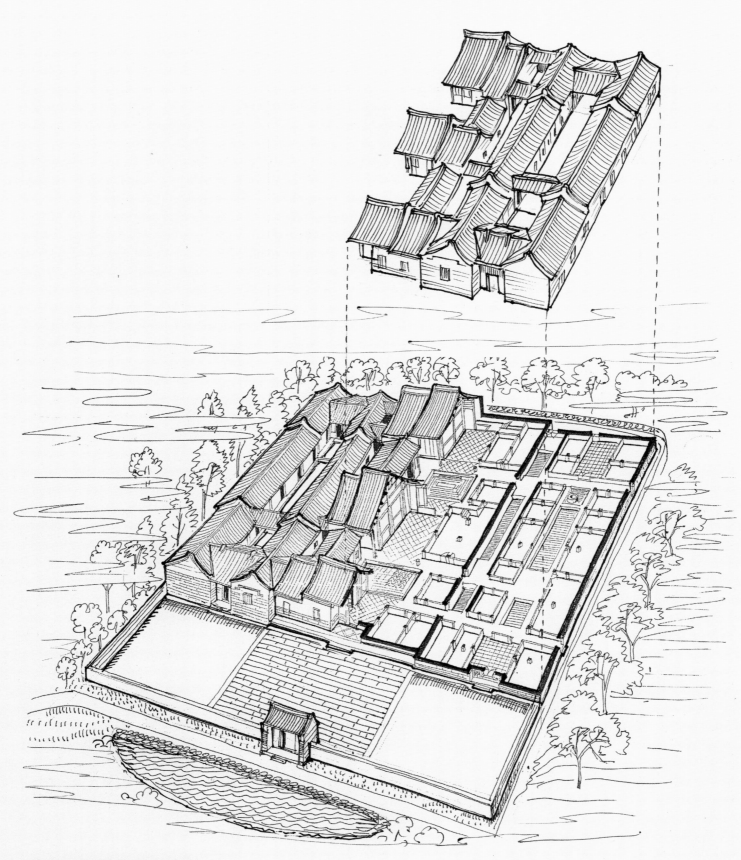

蘆洲李宅之鳥瞰圖（局部可見室內）

建築剖面圖
繪製過程解說

如何超越人類局限，變身為蟲、魚、鳥，把建築表現的酷
炫、活潑又多元，是繪圖者獨到的祕技。藉由建築圖繪的
視野，來展現作畫者眼中的美感。

鳥瞰：

突破人類視點的高度，把自己當作一隻鳥或想像坐在飛機及熱氣球上，可以將平面、配
置、屋頂看到最多，整個建築與環境一目瞭然。對於配置龐大及要表現環境關係時，宜
採用此種表現方式。

蟲視：

如地上的小蟲將人的視點降到最低，就像趴在低處向上拍照一樣，可看到全景；或是將
眼睛儘量貼近被畫物，如小蟲般將所有東西放大。對於建築精彩部分位於較高處，及特
定精緻的細節者適用。

魚眼：

如使用廣角鏡頭的效果，建築物有如展開在球體表面般，可以表現多視點看到更多的面，
或垂直的柱子呈圓弧形，是一種趣味卡通化的表現法，因為建築物會變形，所以從研究
角度較少使用，但可運用於對兒童解說的繪圖中，以引發興趣。

蟲視圖之臺北美術館

魚眼圖之彰化孔廟

臺博館本館

臺博館爲左右對稱的設計，中央爲圓頂大廳，所以採用對稱的一點消失點透視畫法，表現均衡莊嚴之空間美感，且它的每個高度都是可以分解的構造。

臺博本館正面剖視圖

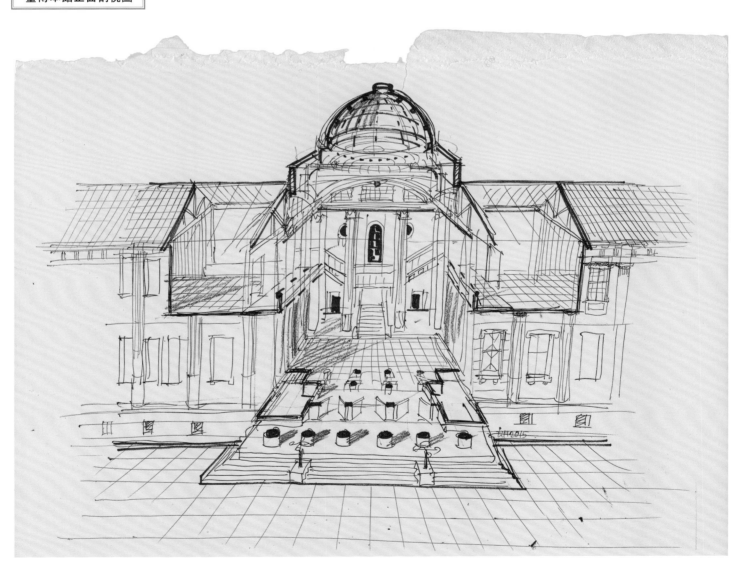

構思草圖：將建築中央分解透視的草圖。

構思草圖：以一點消失透視法構思臺博室內透視分解圖。

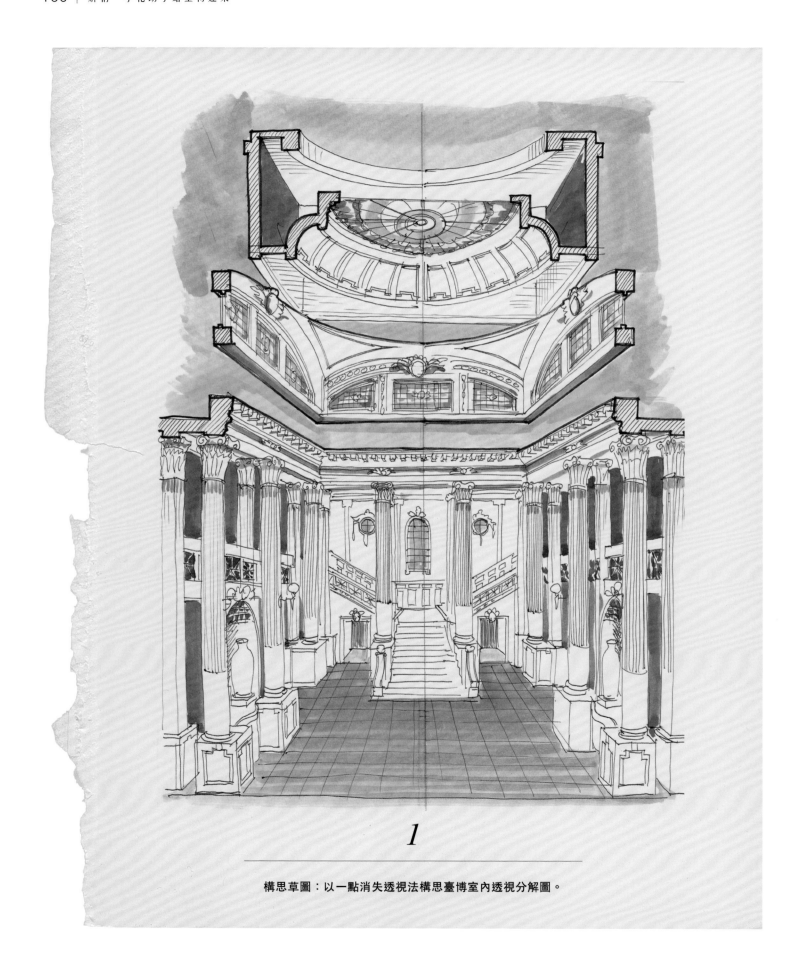

1

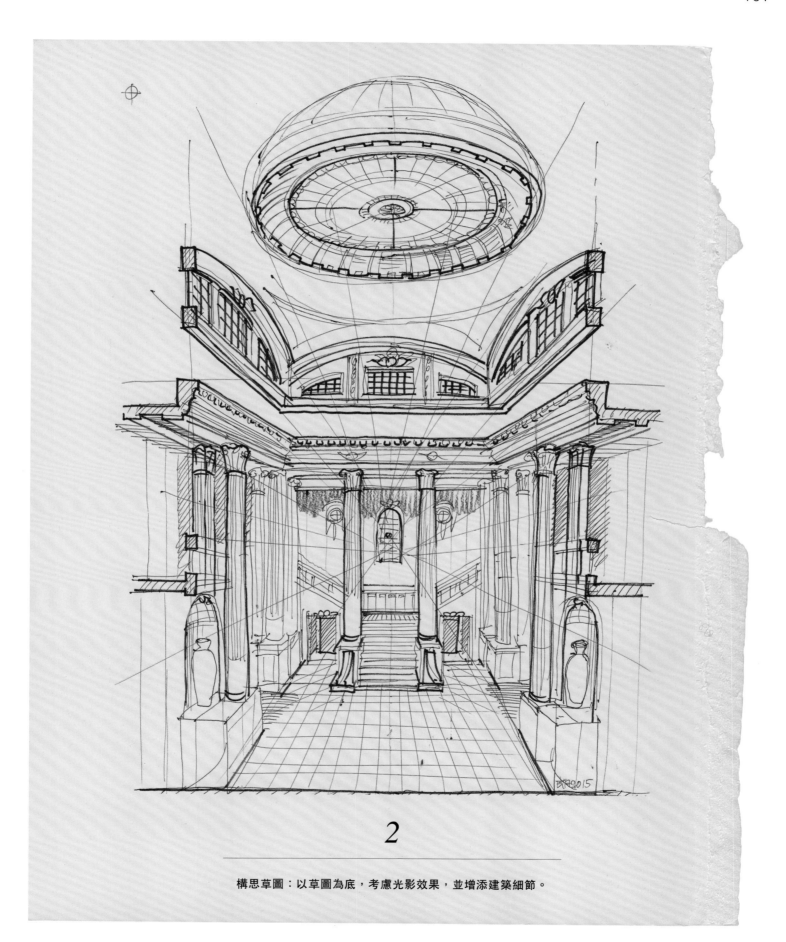

2

構思草圖：以草圖為底，考慮光影效果，並增添建築細節。

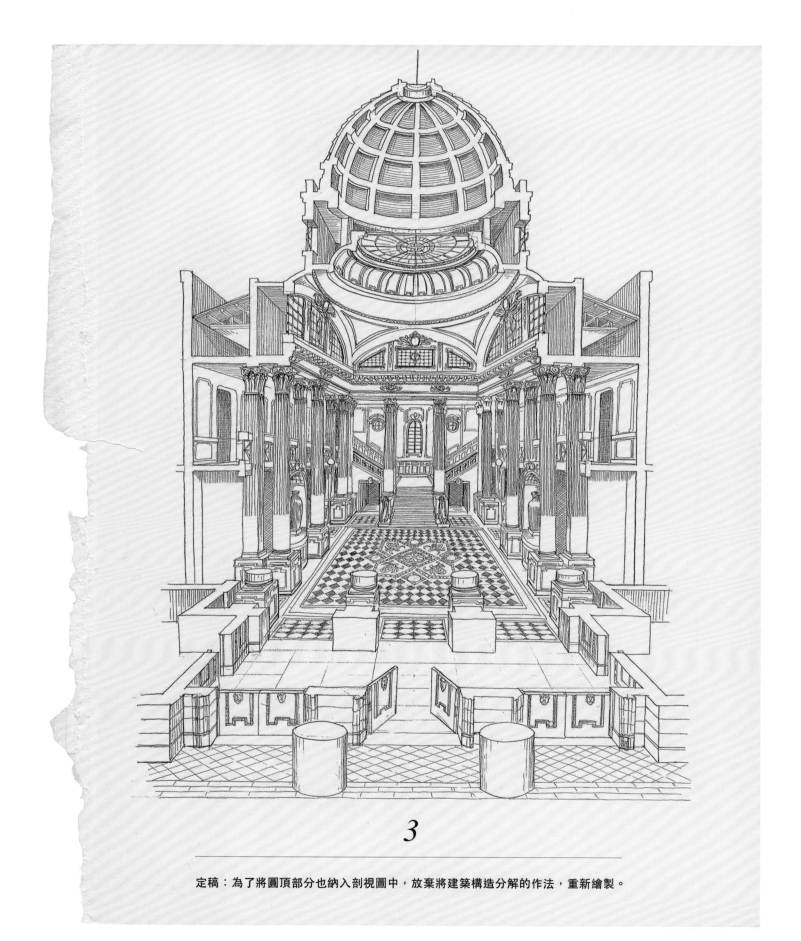

3

定稿：為了將圓頂部分也納入剖視圖中，放棄將建築構造分解的作法，重新繪製。

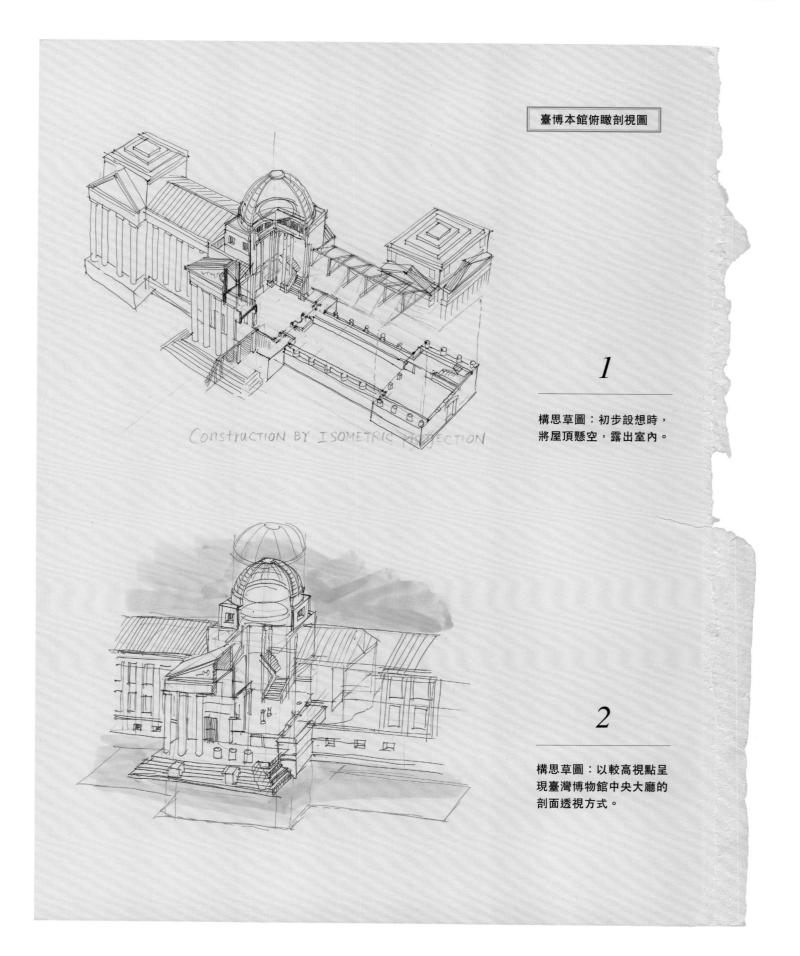

臺博本館俯瞰剖視圖

Construction by Isometric Projection

1

構思草圖：初步設想時，
將屋頂懸空，露出室內。

2

構思草圖：以較高視點呈
現臺灣博物館中央大廳的
剖面透視方式。

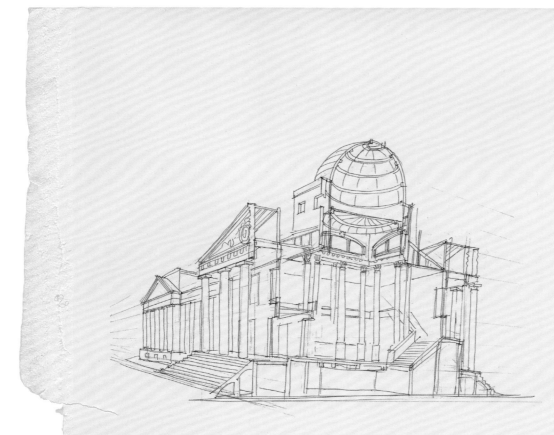

3

草圖：以二點透視法構思
室內剖視圖。

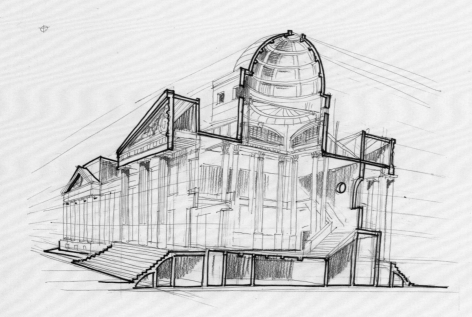

4

白描圖：增添室內剖視圖
之細節，並強調剖面處。

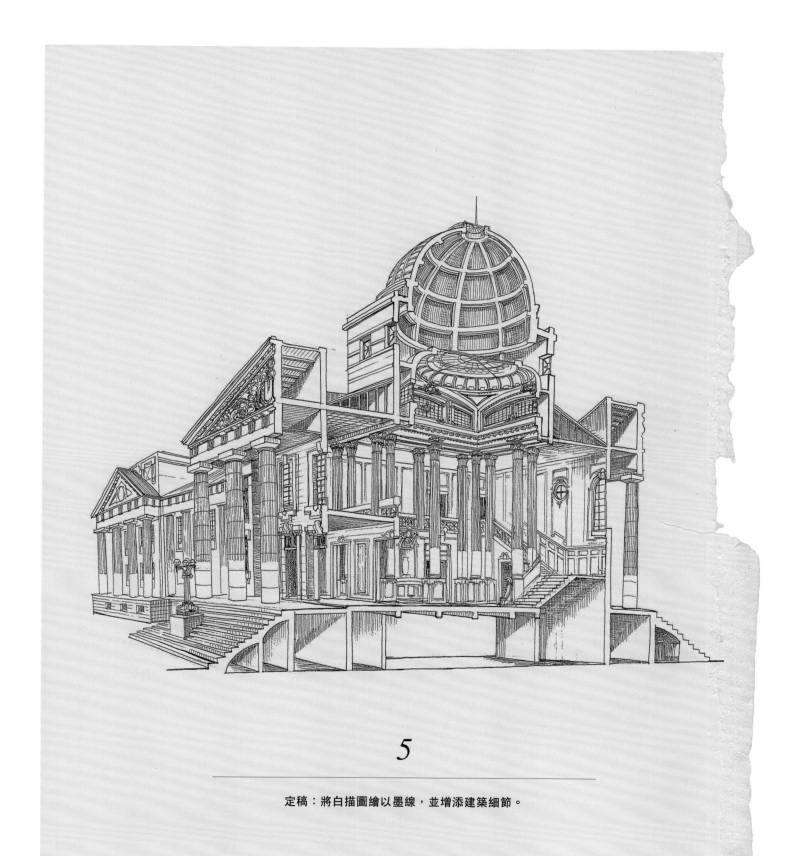

5

<hr />

定稿：將白描圖繪以墨線，並增添建築細節。

土銀展示館

如何讓一張剖視圖能說最多的話？本圖同時可表現出鋼桁架、天花板、列柱、牆壁、柱頭、原來想從高視點看大廳，但室內的恐龍在圖中會變得太小，不夠威猛，後來才改低視點的構圖，並且故意讓外觀的柱列升到半空中。

土地銀行二消點剖面圖

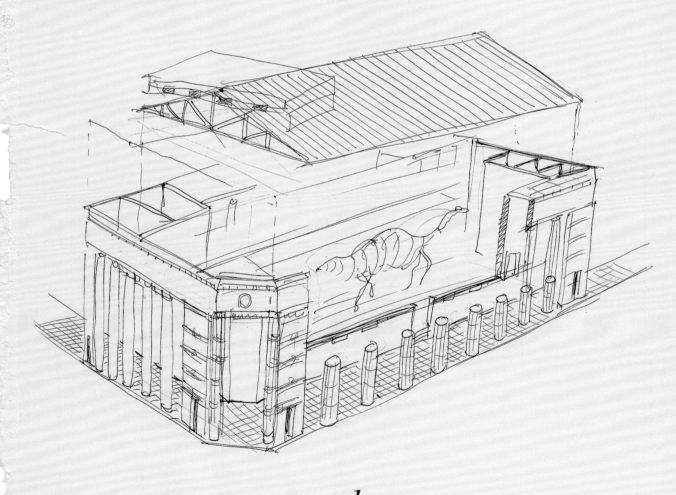

1

構思草圖：從高視點看大廳的構思圖，並且為了可以看見室內，將屋頂升高。

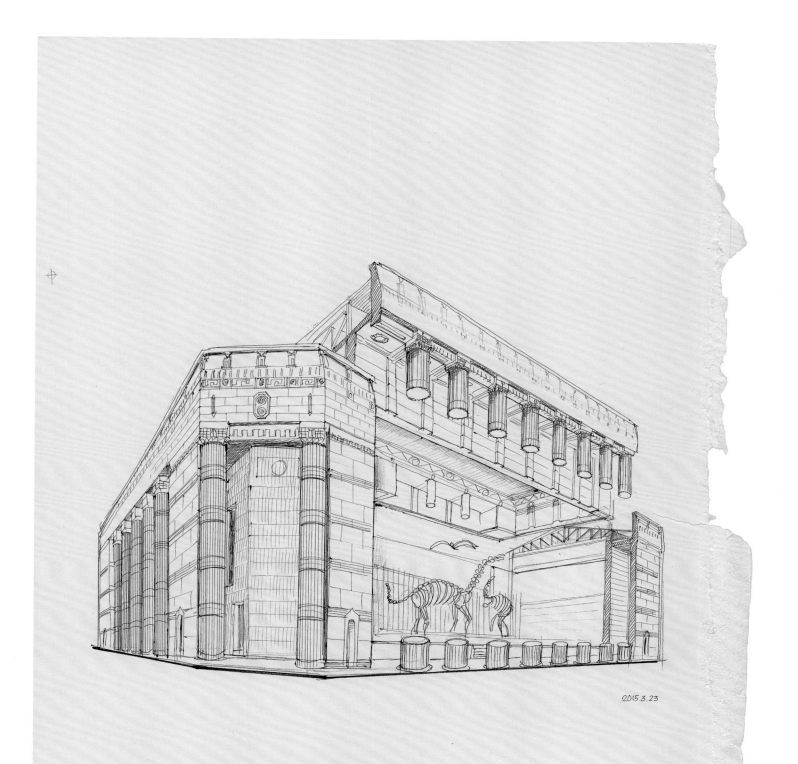

2

白描圖：改以低視點來構圖，並故意讓外觀的柱列升到半空中。

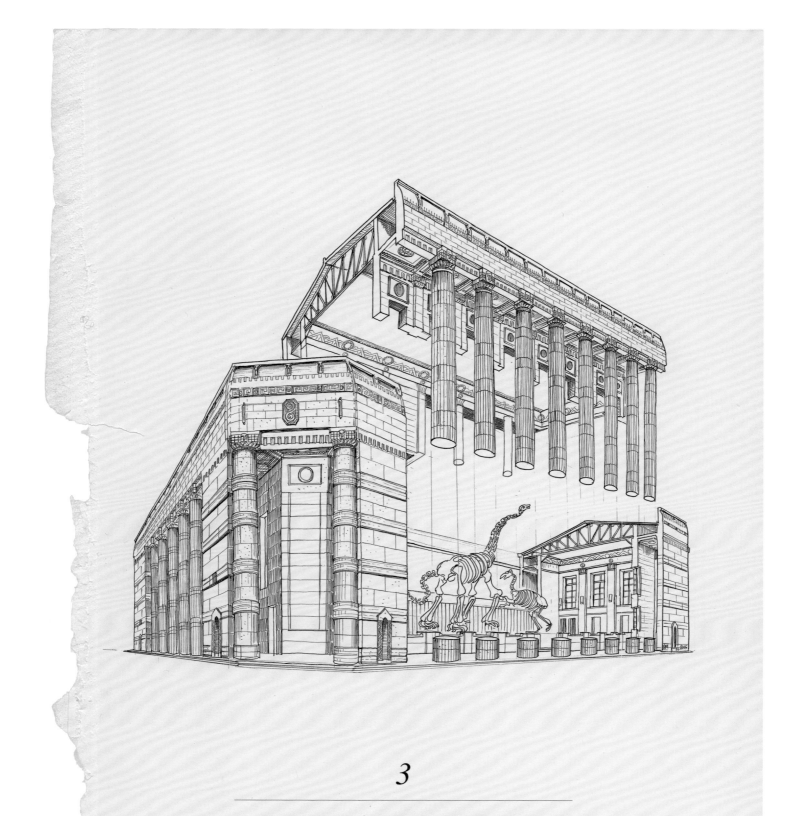

3

定稿：為了讓外觀的柱列在圖中更明顯，因此提高了升起的高度。

如何讓一張剖視圖能說最多的話？本圖同時可表現出綱桁架、天花板、列柱、牆壁、柱頭、
樓層與恐龍化石等。

土地銀行單消點剖面透視圖

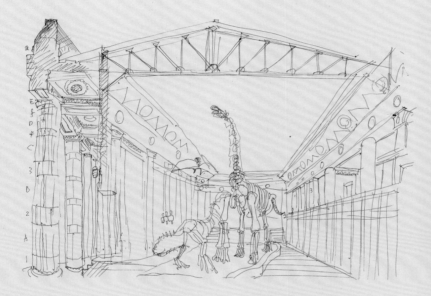

1

構思草圖：初步的構思時，
除了呈現建築剖面外，同
時也展現室內情況。

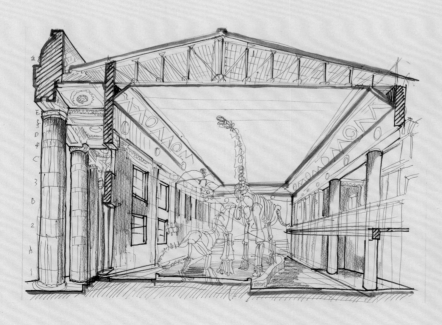

2

白描圖：將草圖重新以鉛
筆打稿，轉換成線圖。

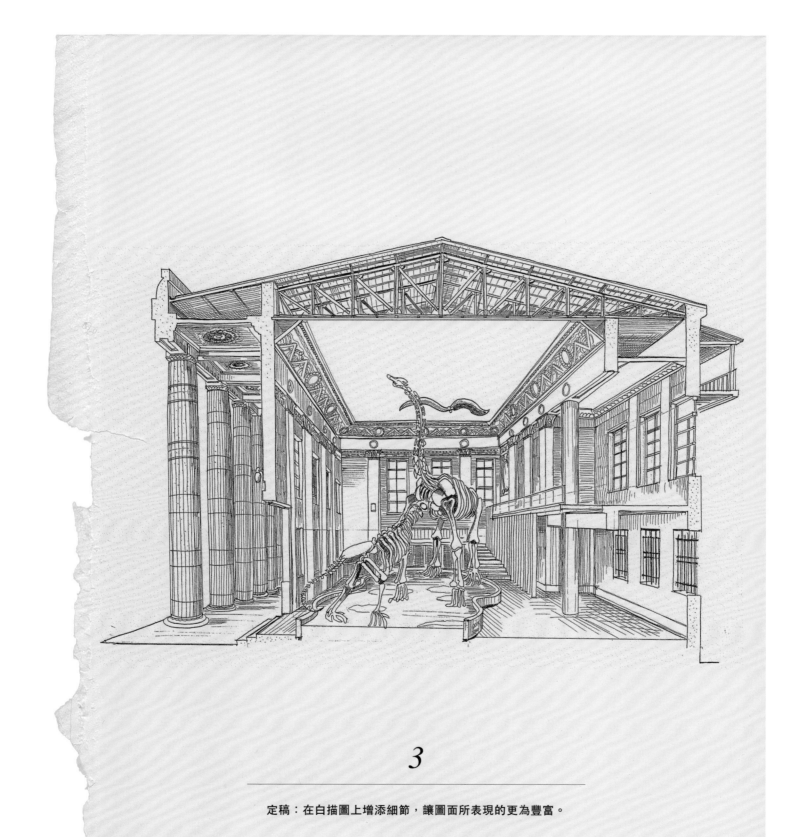

3

定稿：在白描圖上增添細節，讓圖面所表現的更為豐富。

南門園區

最早設想時，是將小白宮與紅樓畫在同一張圖上，以鳥瞰圖的方式呈現。但無法充分表現出小白宮與紅樓的建築特色，故而放棄這張構想圖，分別繪製小白宮與紅樓之剖面透視圖。

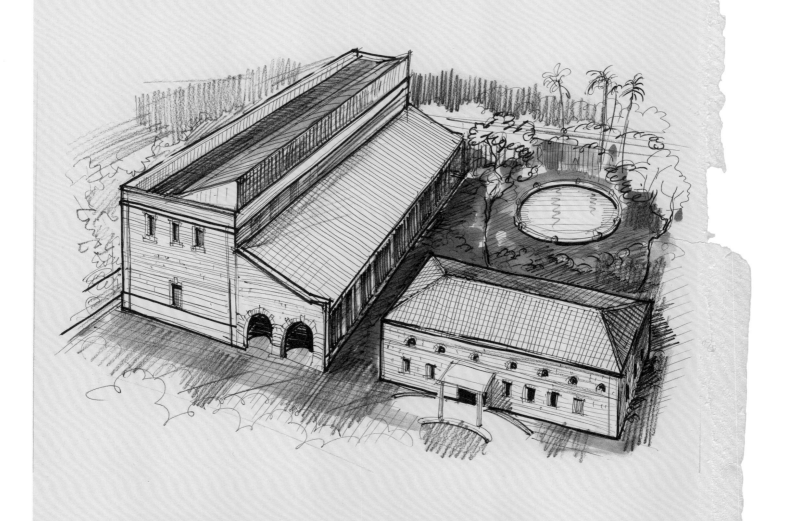

構思草圖：南門園區鳥瞰圖草圖。

小白宮

小白宮棟架透視圖

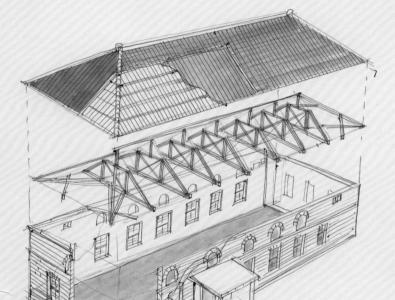

1

構思草圖：以分解圖的方式，
讓小白宮屋頂木桁架外露。

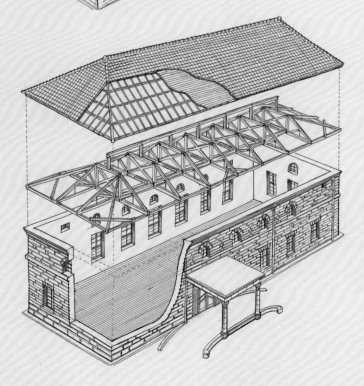

2

白描圖：將屋頂與牆體之質感
呈現在圖上。

小白宮建築剖面圖

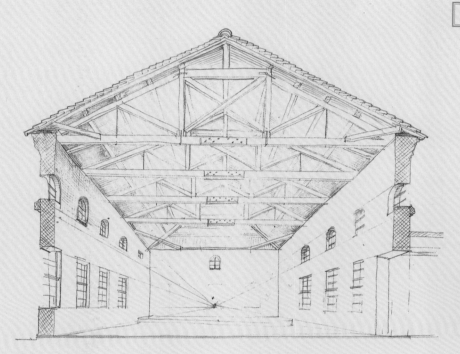

1

構思草圖：小白宮屋頂的皇后式桁架極具特色，為了在圖面上呈現，讓桁架佔去大面積的草圖。

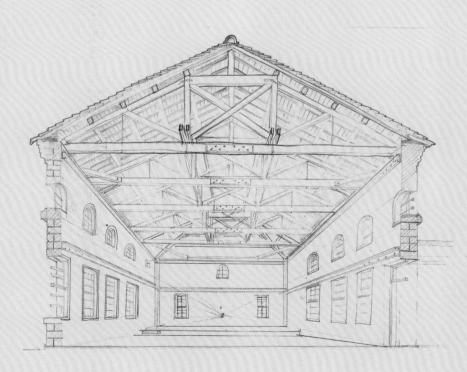

2

白描圖：將草圖重新以鉛筆打稿，轉換成線圖。

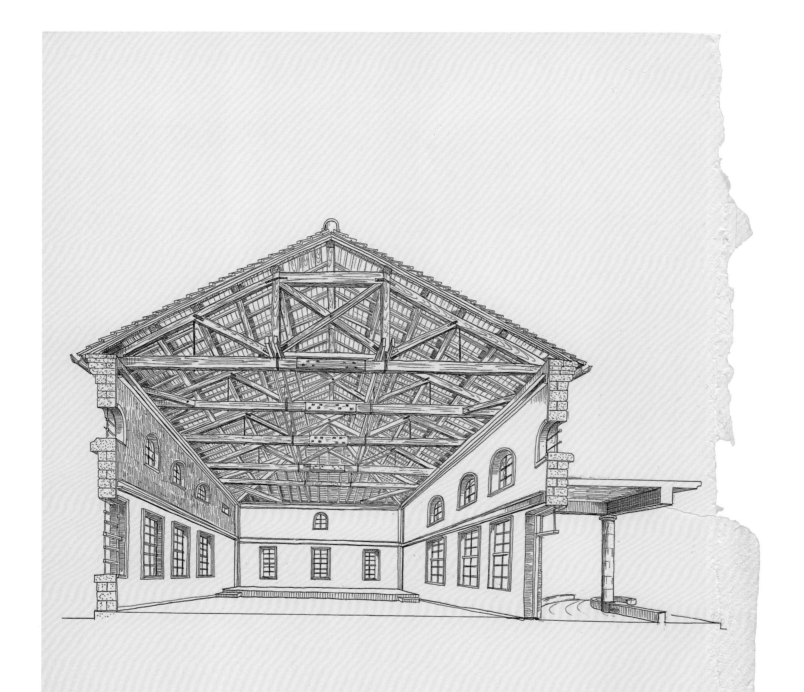

3

定稿：在白描圖上增添細節，例如鐵件與木紋，讓圖面更為豐富。

紅樓

紅樓建築分解圖

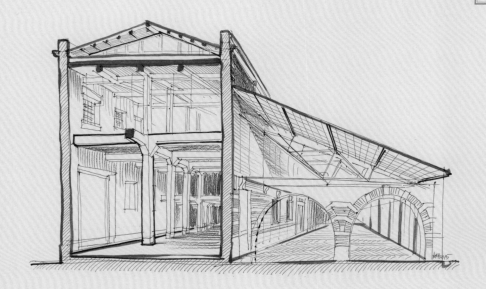

1

構思草圖：將紅樓橫切，呈現
建築室內梁柱結構的剖面。

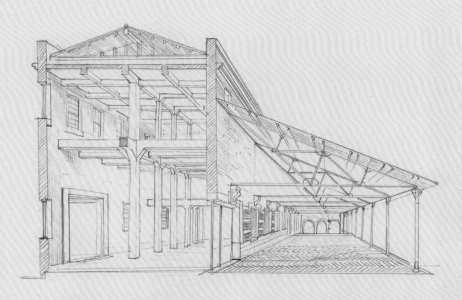

2

白描圖：紅樓室內與鋼鐵桁架
在橫切剖面上完整呈現出來。

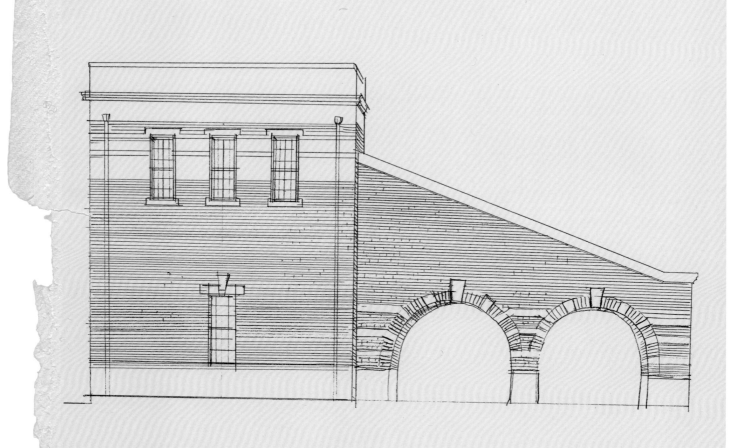

3

白描圖：因紅磚與白色橫帶裝飾，令人有斑馬之聯想，以紅樓側
立面表現。

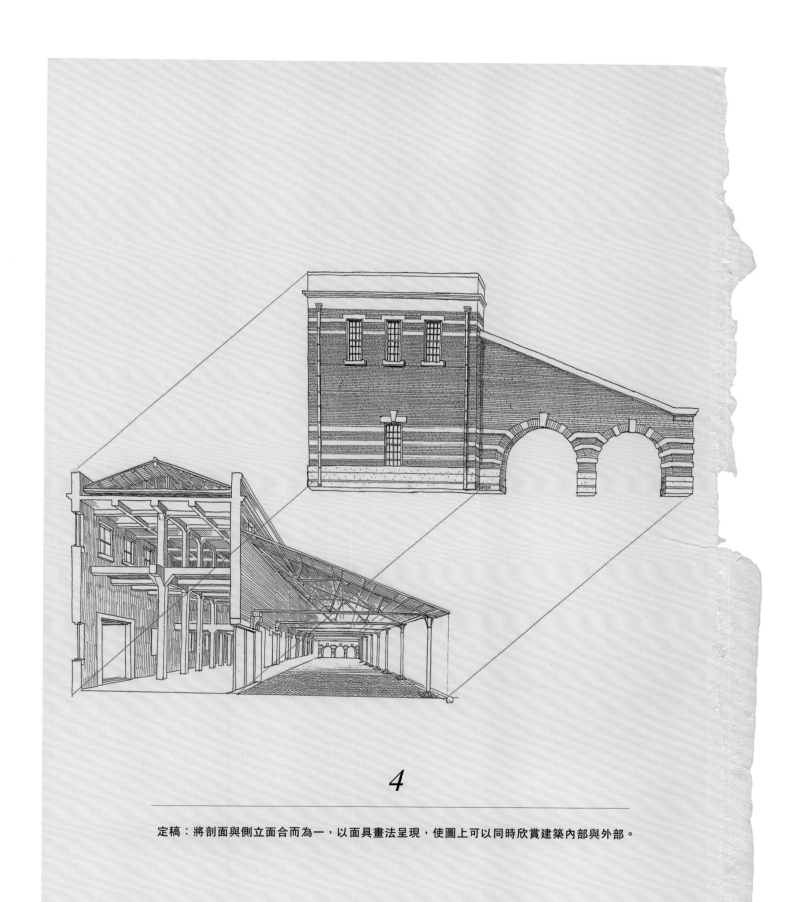

4

定稿：將剖面與側立面合而為一，以面具畫法呈現，使圖上可以同時欣賞建築內部與外部。

鐵道部廳舍

半木式建築即是上半段為木造，使用複雜的西洋式桁架。下半段為磚石構造，使用圓拱。從入口及大樓梯切開來，同時可以看到樓層空間高低、天花板與屋頂之關係。複雜的剖視圖才能看到更多建築細節，這張圖可以看到約 50 個建築名詞。

鐵道部建築剖面圖

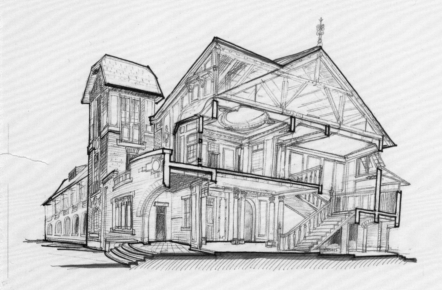

1

構思草圖：剖開鐵道部，將內部的結構顯露出來，並畫粗線強調剖面。

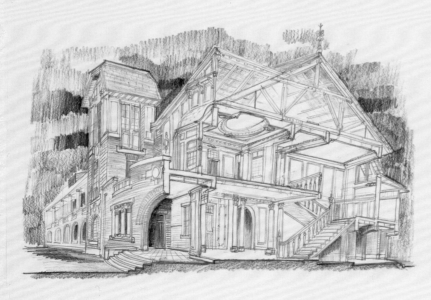

2

構思草圖：鐵道部剖面的構想圖，以彩色鉛筆嘗試上色方式。

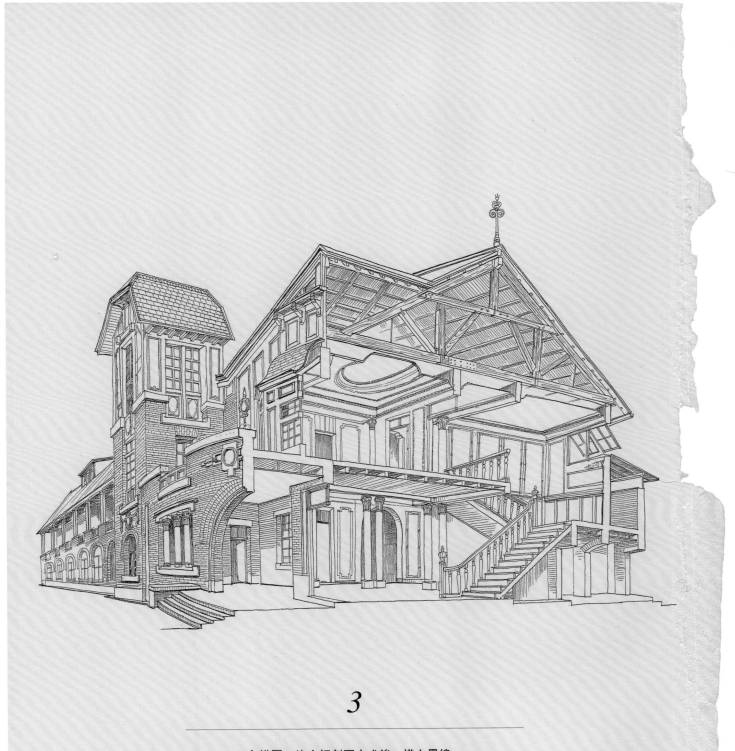

3

白描圖：決定好剖面方式後，描上黑線。

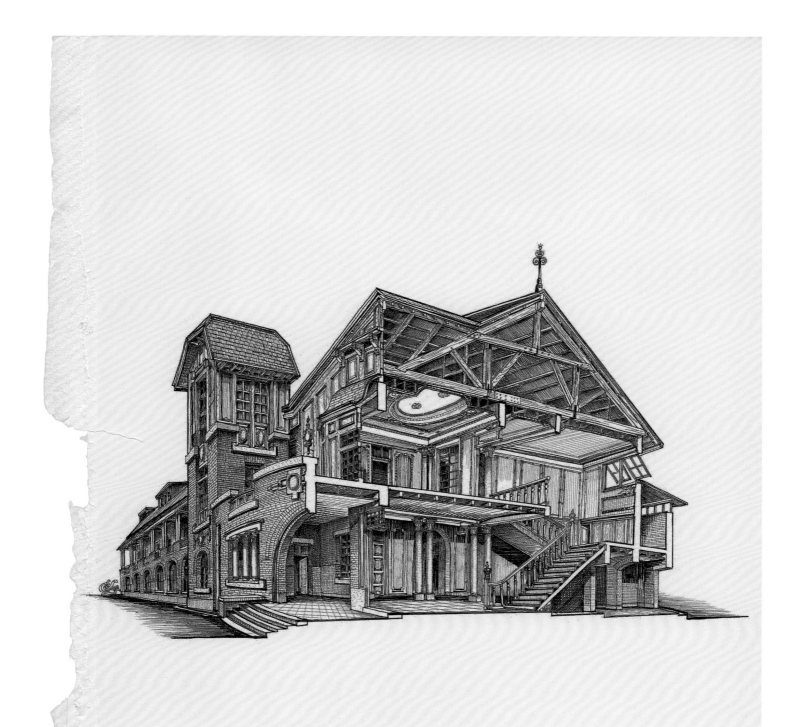

3

定稿：將白描圖增添建築細節。

建築畫法舉例——
不同技法的表現

水彩畫（Rendering，也稱爲渲染畫法）

小白宮建築剖面水彩圖

臺博館本館二消點外觀透視圖水彩圖

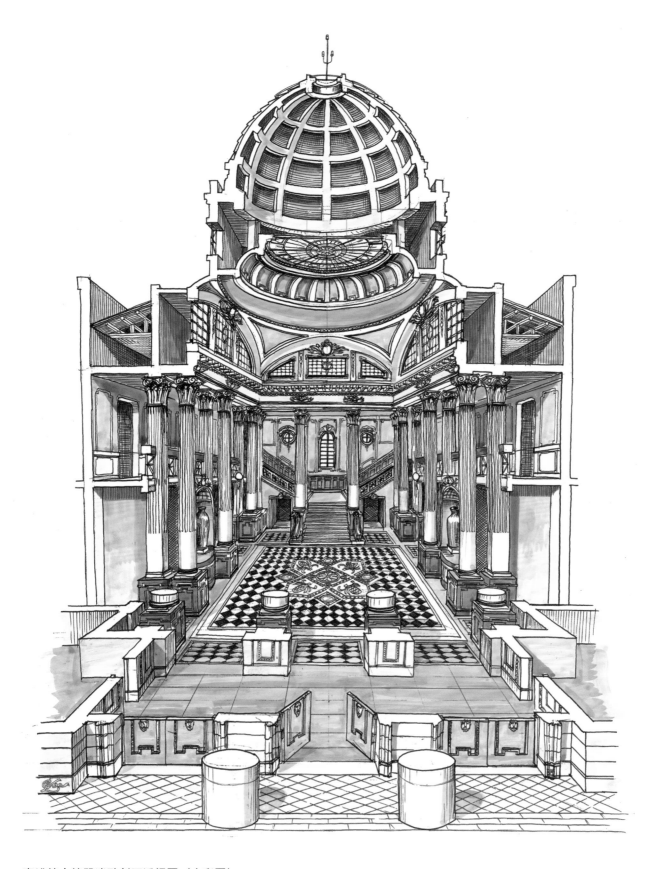

臺博館本館單消點剖面透視圖（水彩圖）

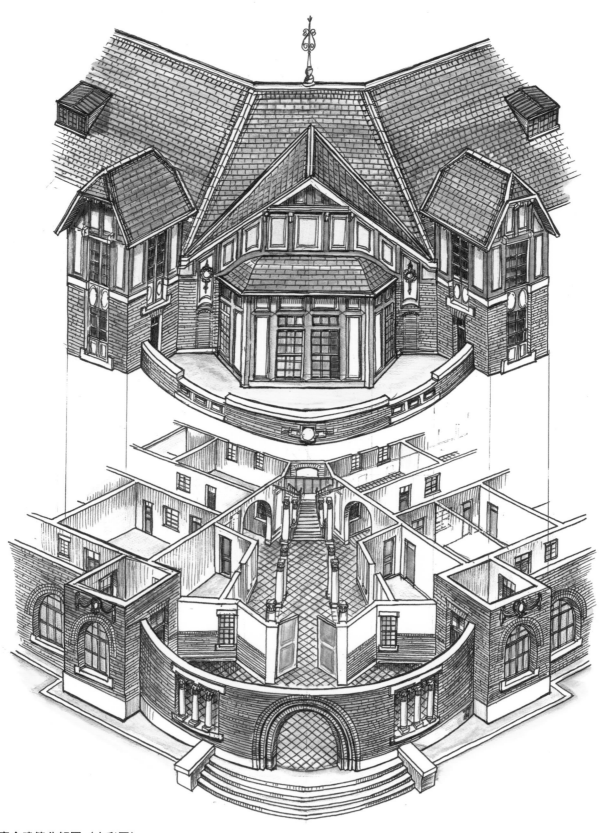

鐵道部廳舍建築分解圖（水彩圖）

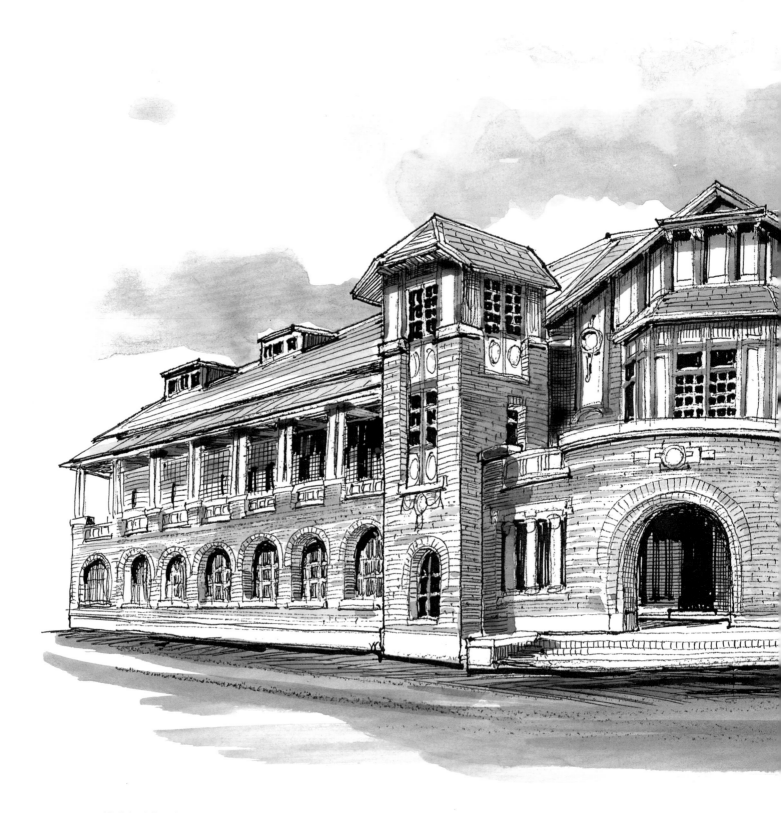

鐵道部外觀透視彩圖

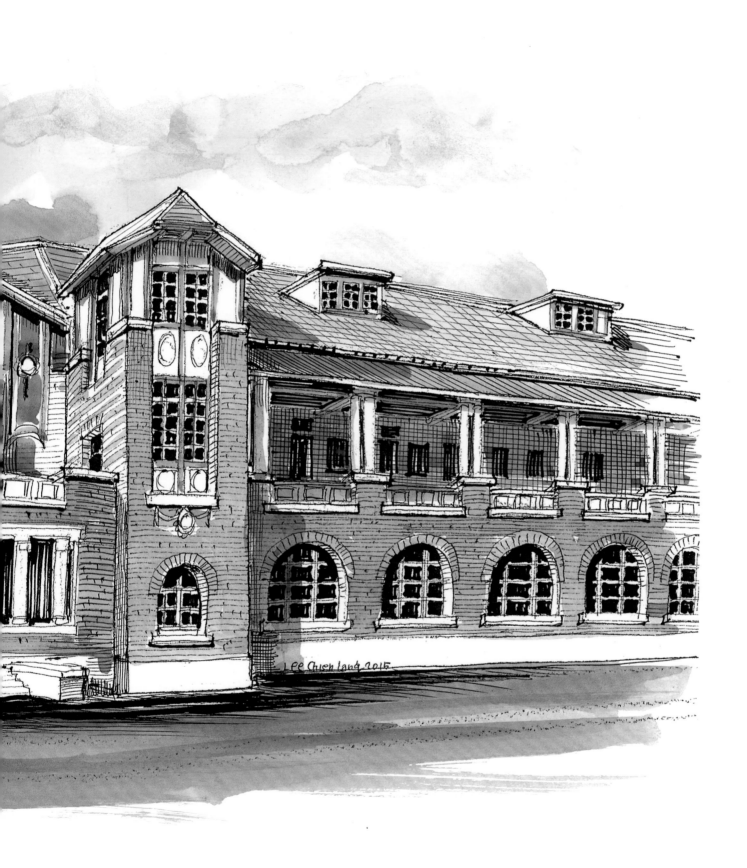

LEE Chien lang 2015

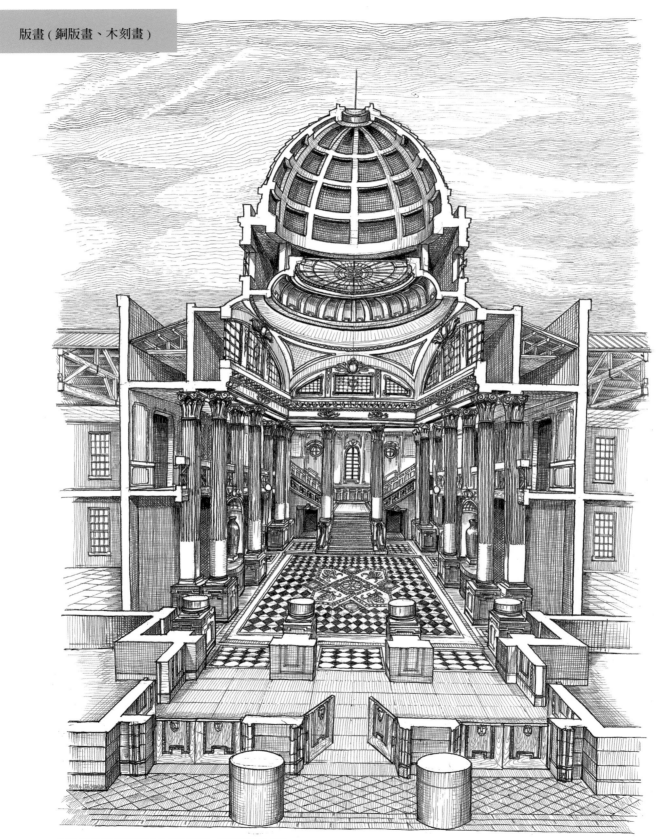

臺灣博物館單消點剖面透視圖（銅版畫效果）

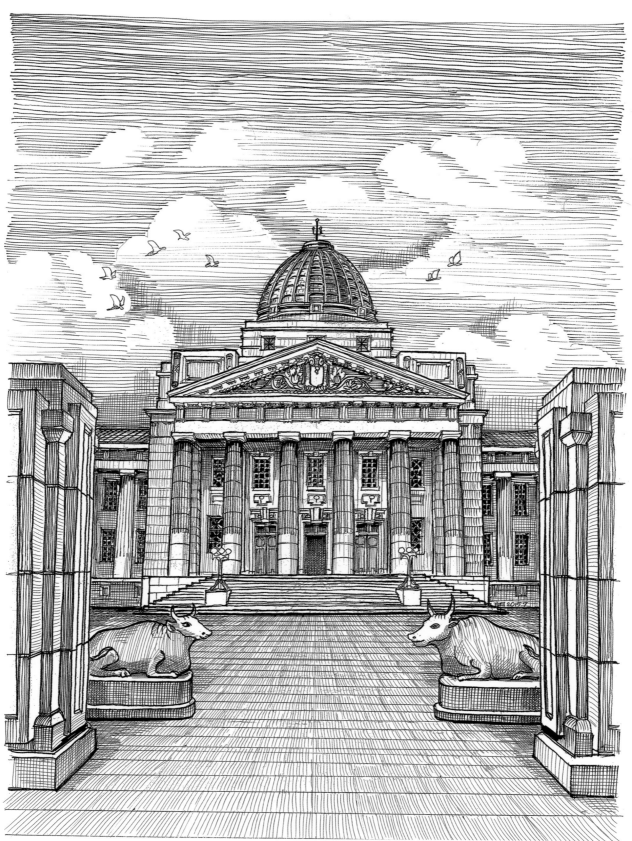

臺博館本館入口透視圖（銅版畫效果）

臺博館本館正面透視圖。（銅版畫效果）

臺博館本館正面透視圖（版畫效果）

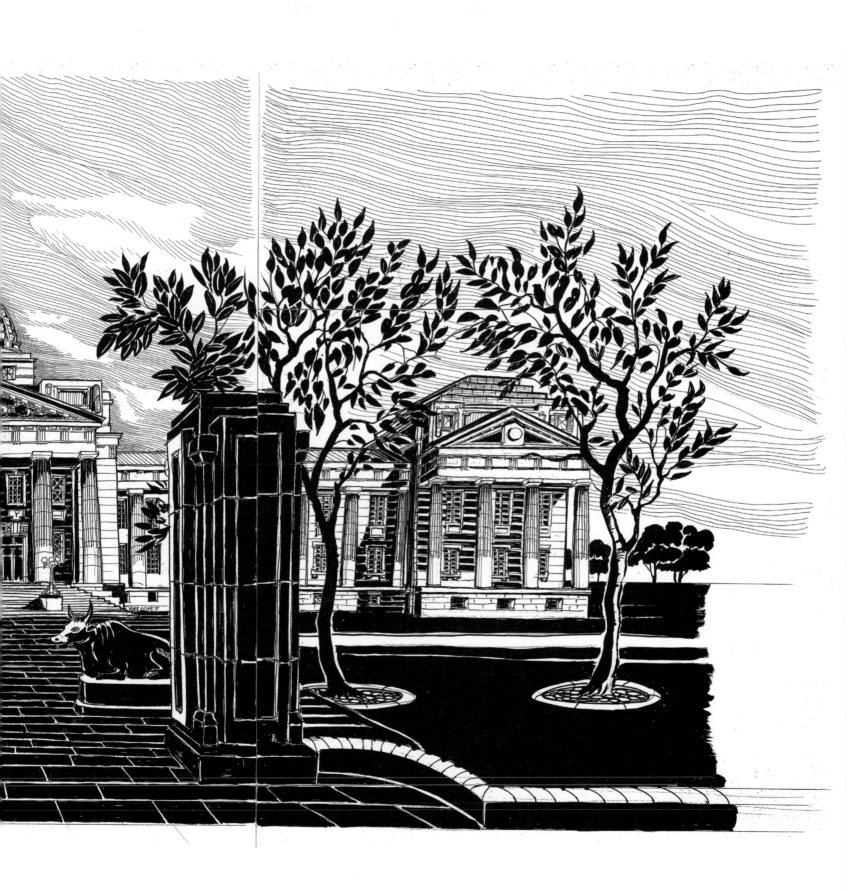

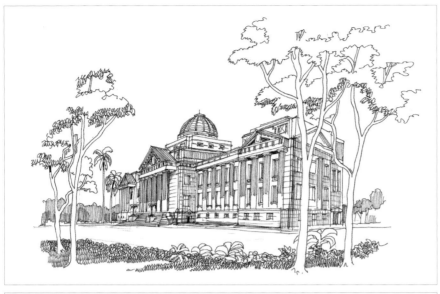

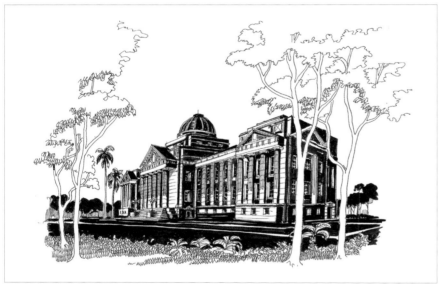

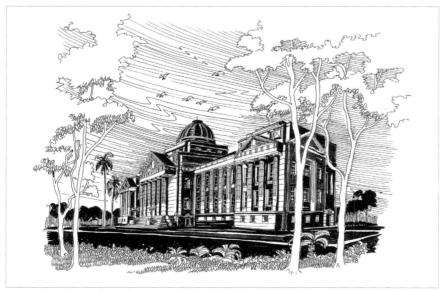

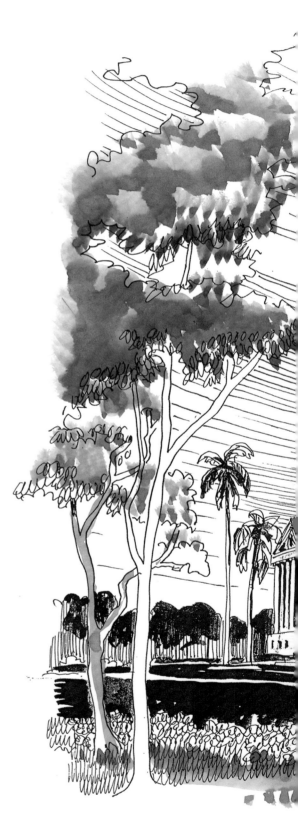

臺博館本館外觀圖繪製過程繪製過程

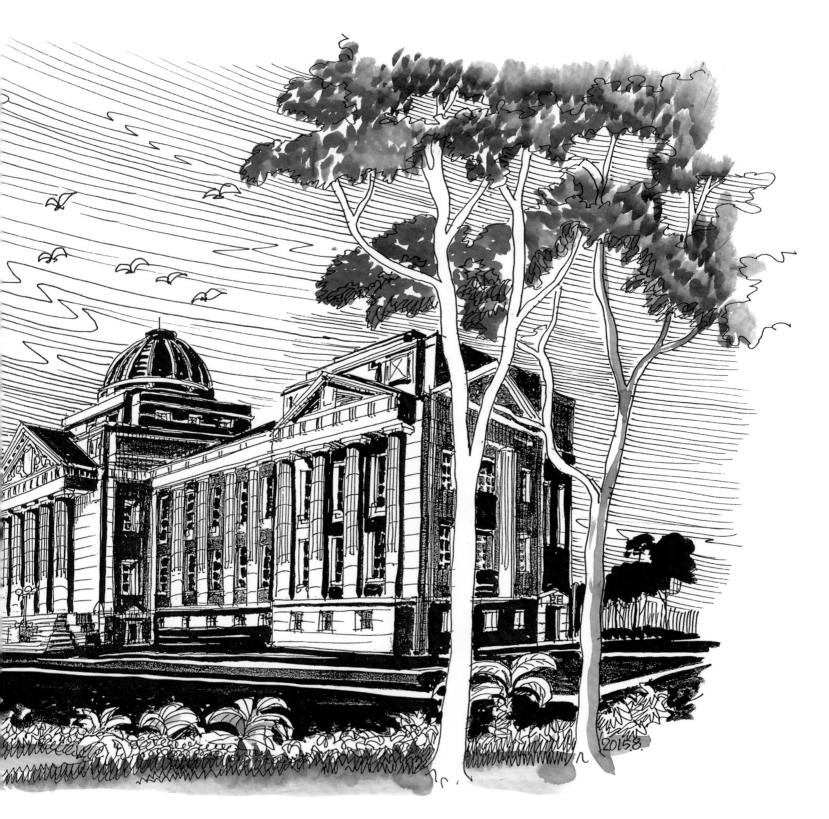

臺博館本館外觀圖

彩色鉛筆

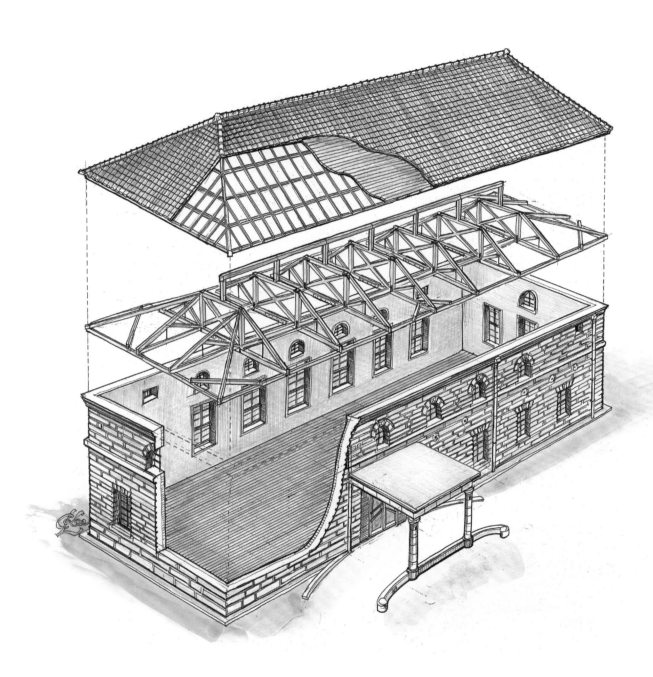

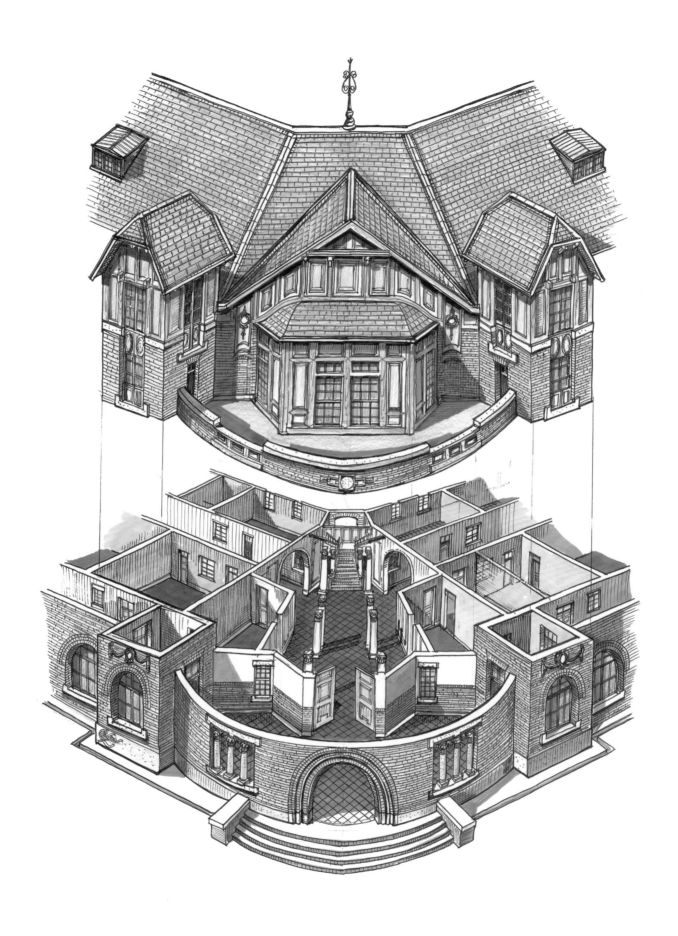

三維組合

將臺博五大館舍之建築重新組合成的狂想圖

臺博五館建築狂想畫

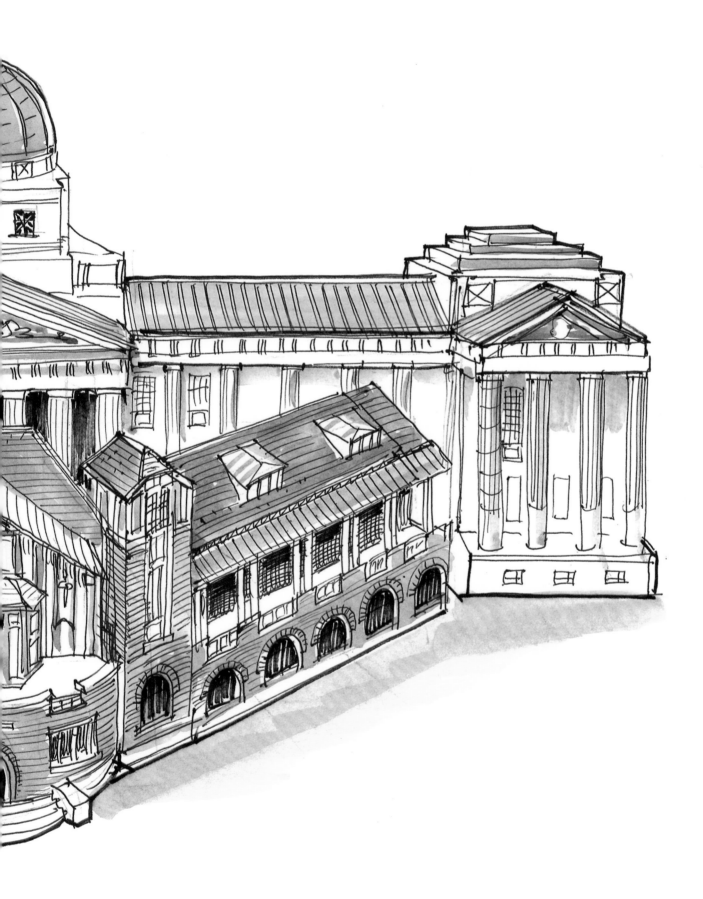

各式各樣想像

文學情境的想像

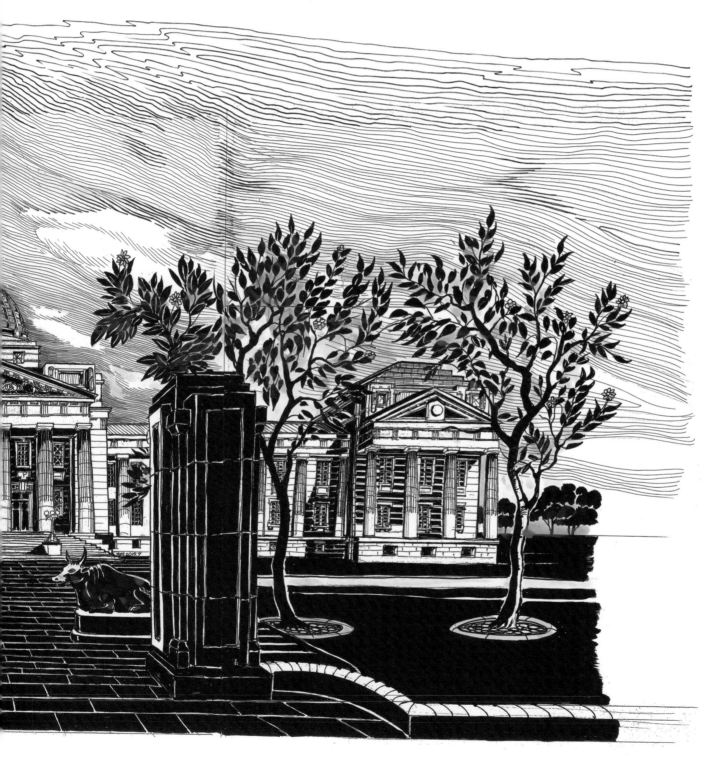

臺博館本館 - 春景

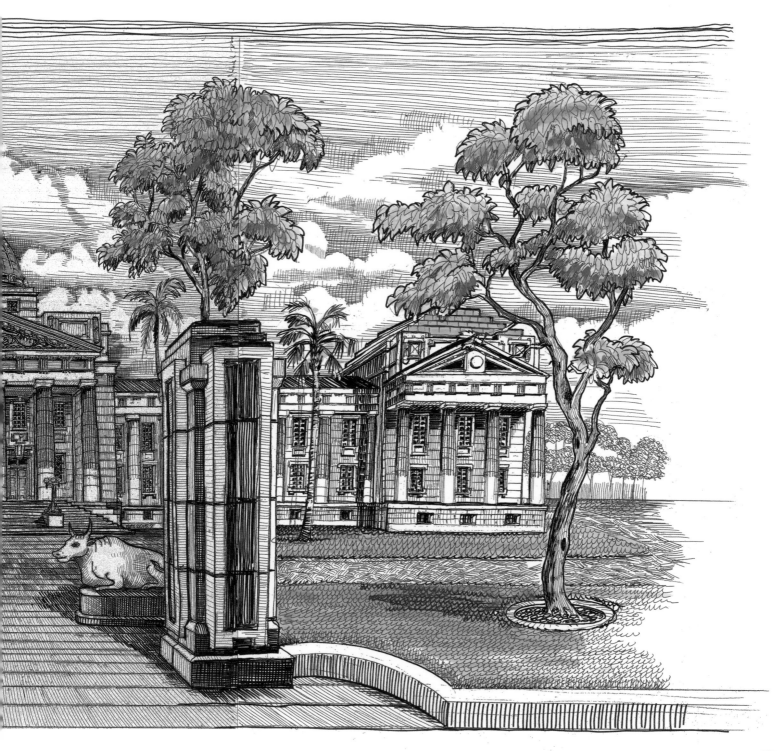

臺博館本館 - 夏景

臺博館本館 - 秋景

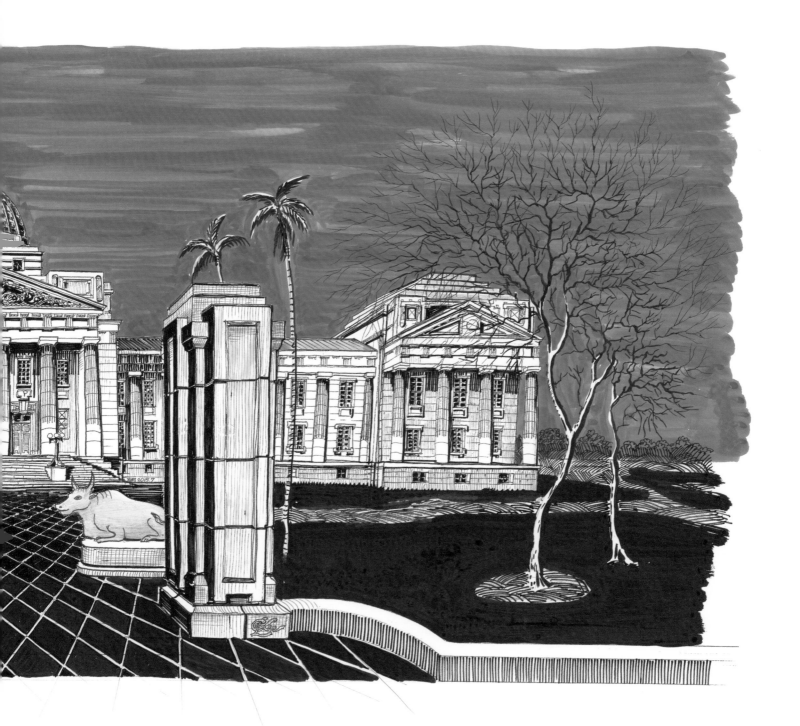

臺博館本館 - 冬景

結合美術的想像與創造－
你可以發揮想像力，將心目中的繪畫或雕塑置入各式建築物。

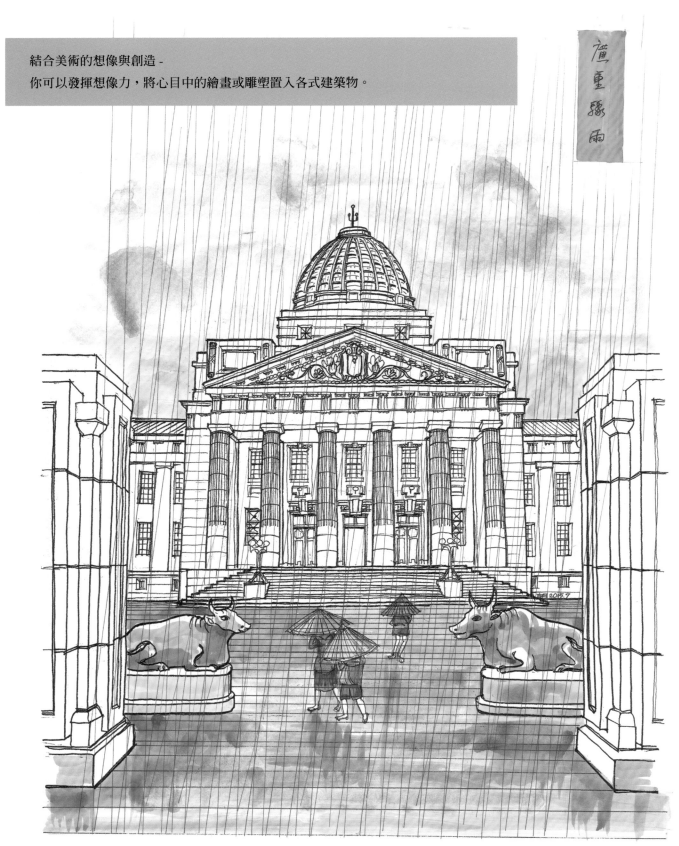

雨中的臺博館本館 - 大雨的廣重

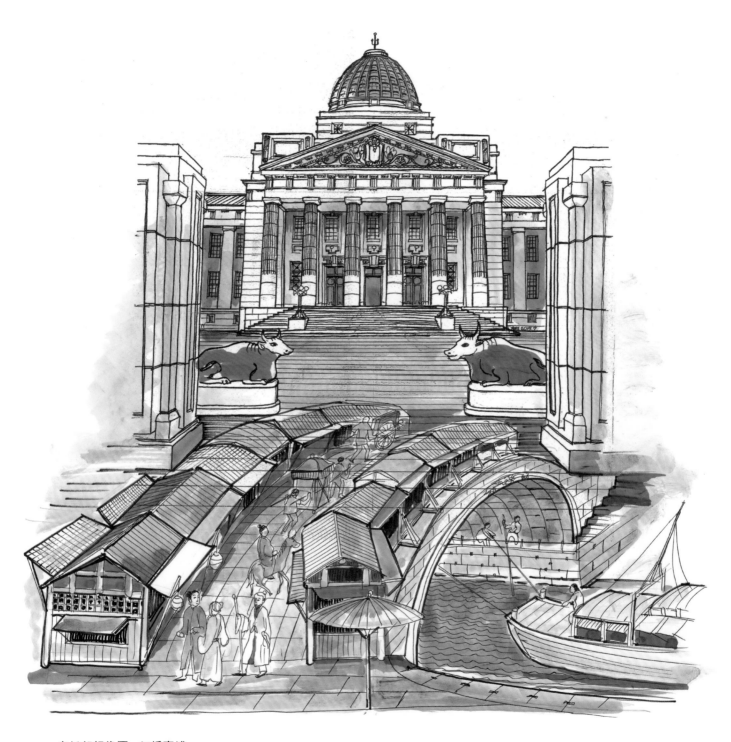

烏托邦想像圖 - 虹橋臺博

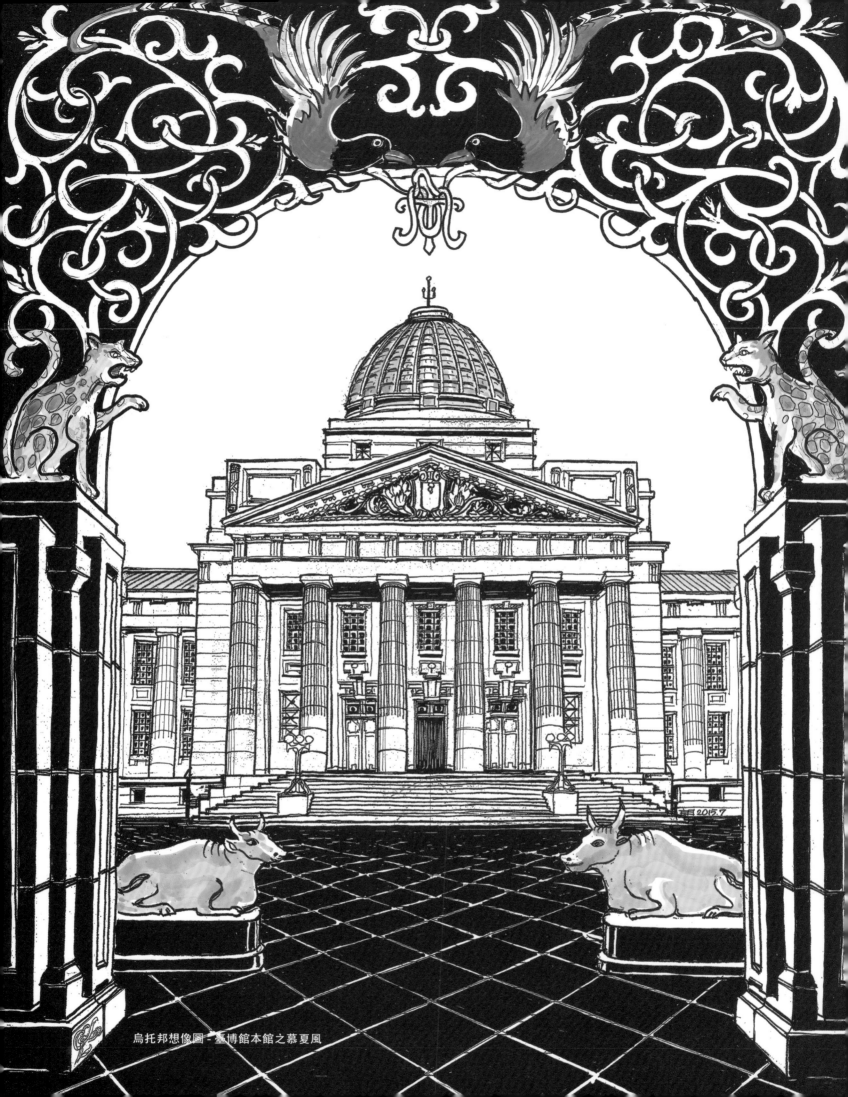

烏托邦想像圖‧臺博館本館之慕夏風

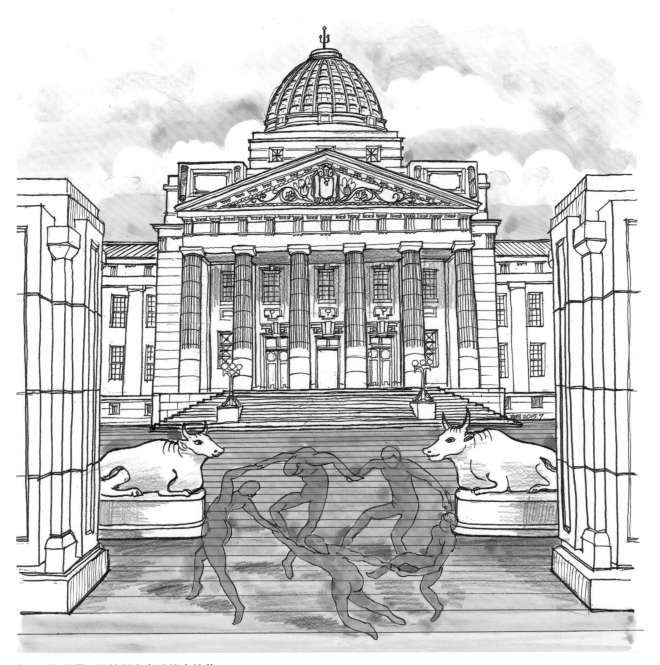

烏托邦想像圖 - 馬諦斯在臺博館本館前

光影效果的的捕捉與呈現

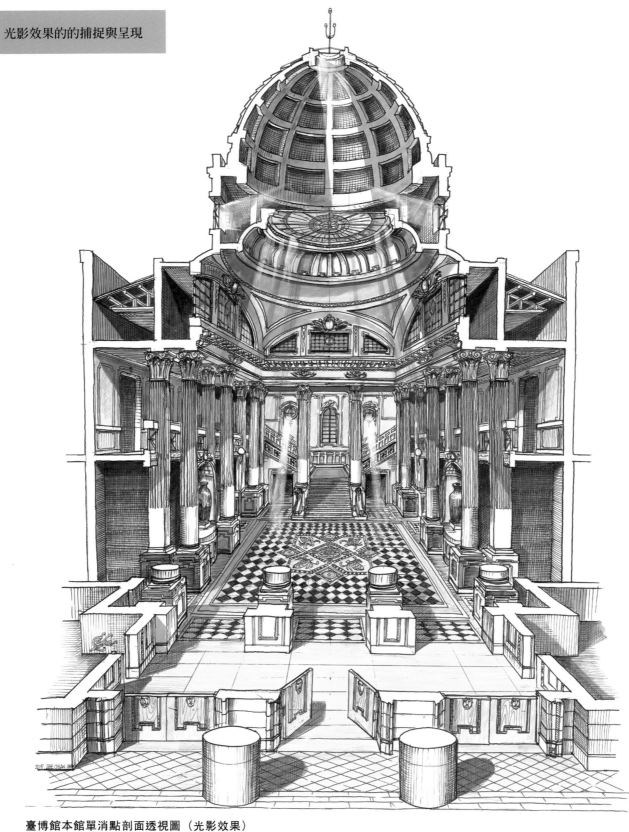

臺博館本館單消點剖面透視圖（光影效果）

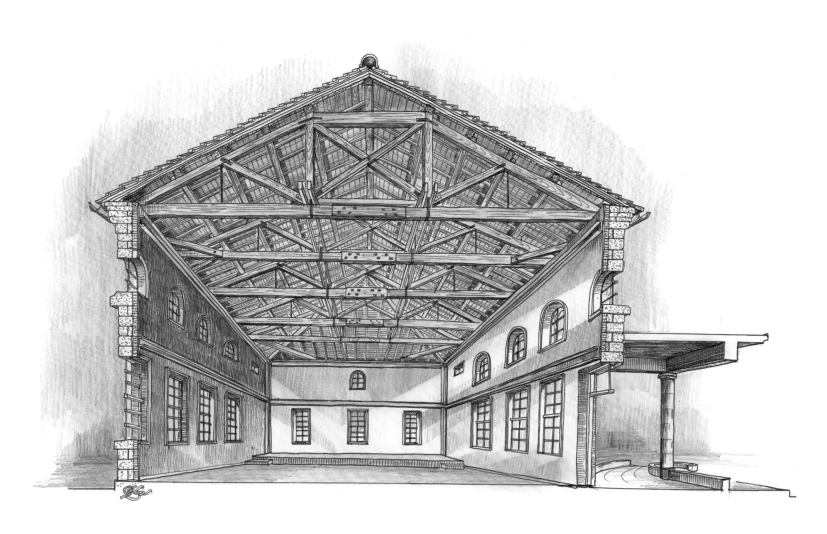

小白宮單消點剖面透視圖（光影效果）

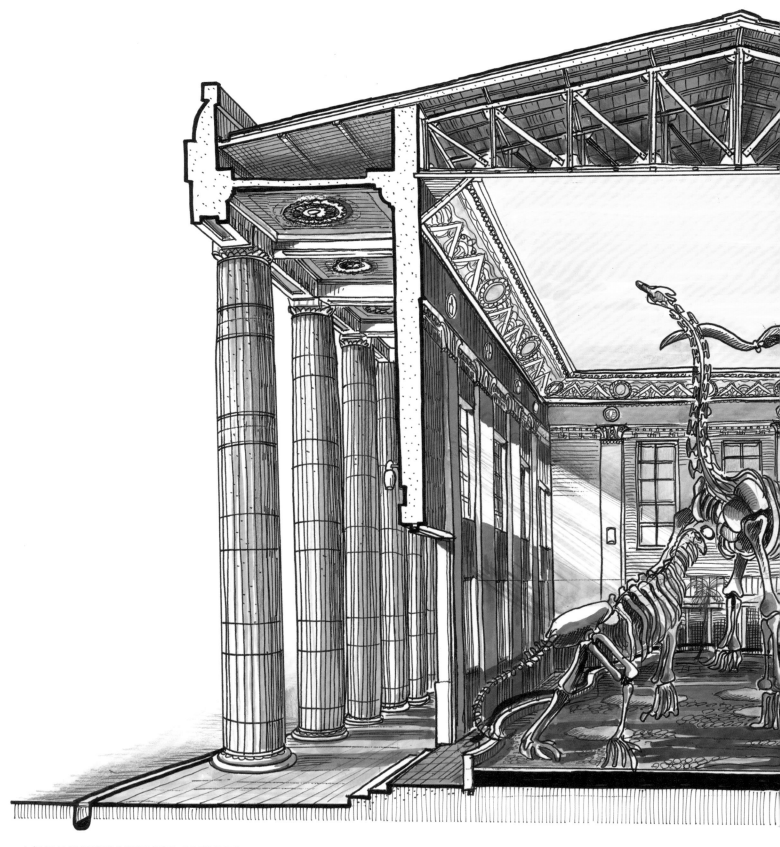

土銀展示館單消點剖面透視圖（光影效果）

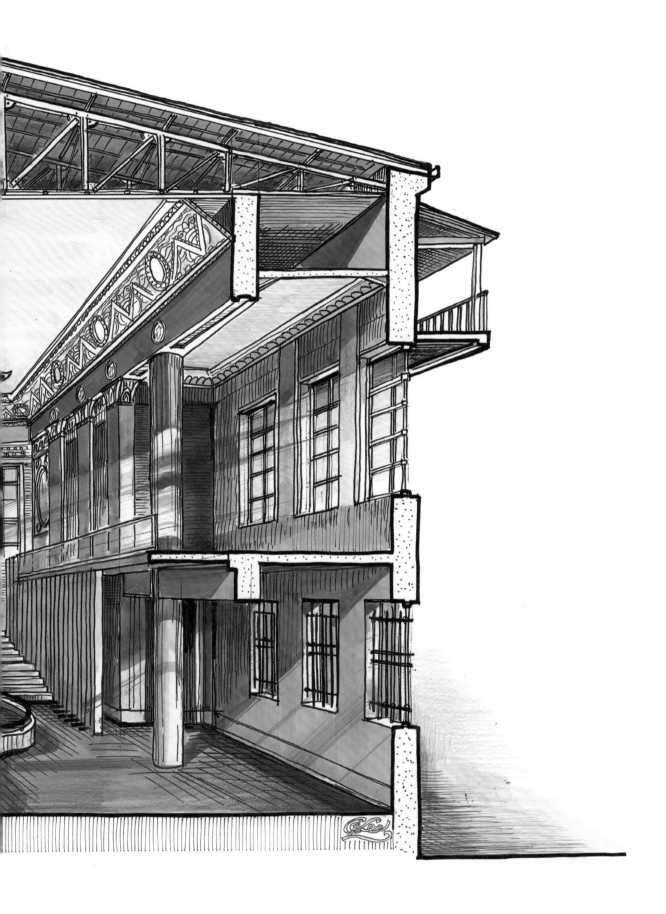

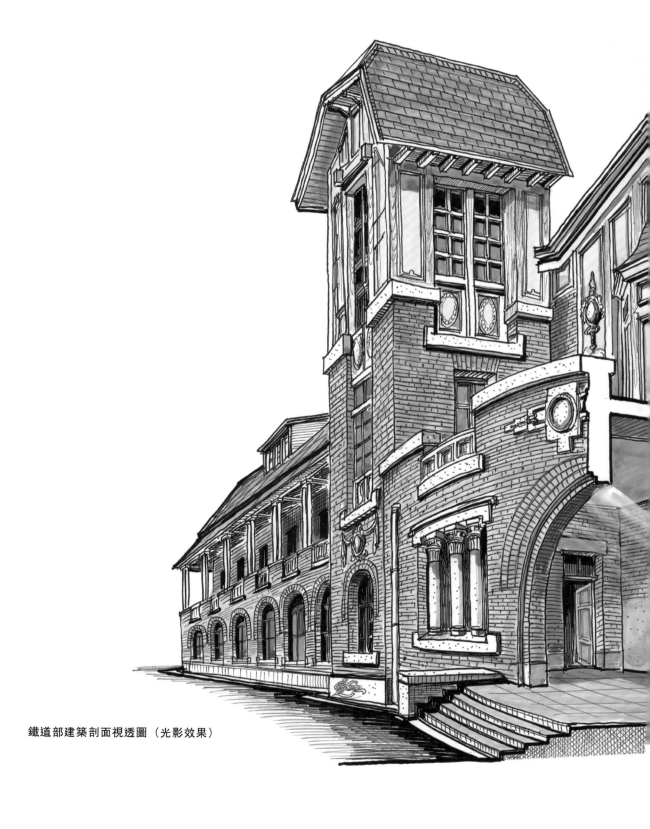

鐵道部建築剖面視透圖（光影效果）

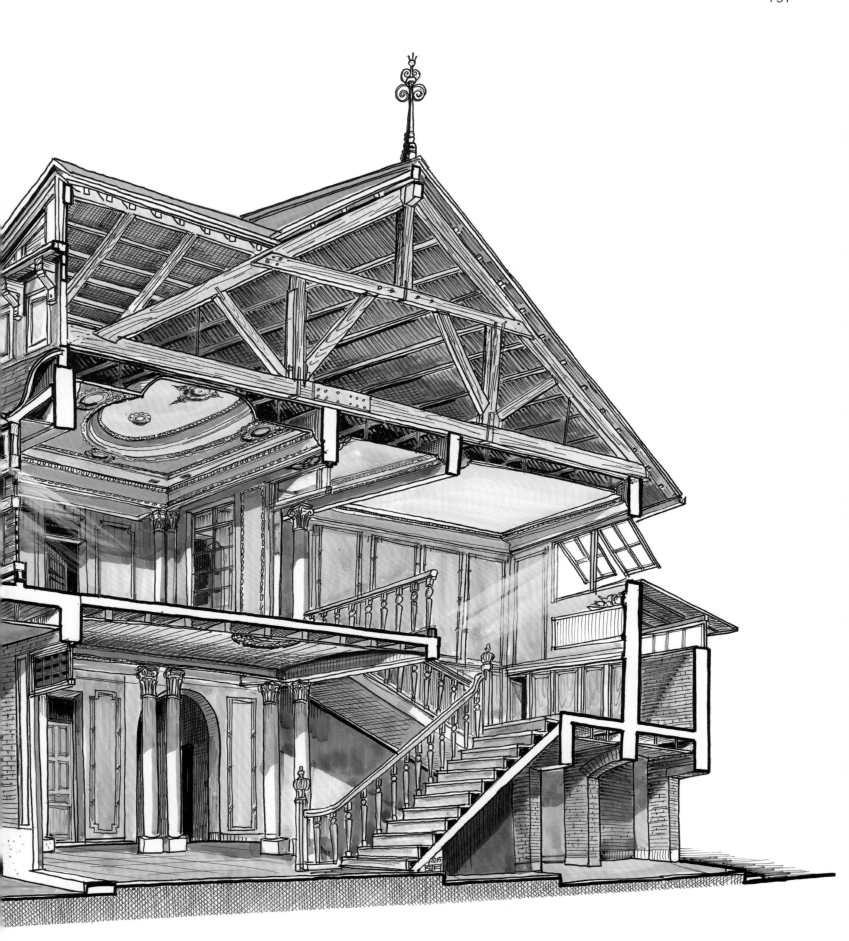

臺博建築群年表

南門園區小白宮 *1902*

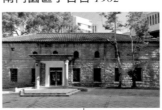

南門園區紅樓 *1914*

臺博館本館 *1915*

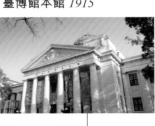

1850　　*1900*

新藝術（Art Nouveau）

現代主義（Modernism）

德國工業聯盟（Deutscher Werkbund）

荷蘭派風格（De Stijl）

1895 乙未割臺，日本統治臺灣。

1896 淡水完成自來水工程。

1898 兒玉源太郎就任臺灣總督，後藤新平就任民政長官。

1900 開始拆除臺北城，發布臺北城市計畫。野村一郎任土木課技師。

1901 初代總督官邸落成，由野村一郎設計。臺北火車站落成。

1902 南門園區小白宮落成。臺南博物館開館，野村一郎任土木局營繕課課長。

1904 日俄戰爭，兒玉源太郎赴中國東北。

1905 臺北三線馬路建設。

1906 近藤十郎來臺。後藤新平赴滿州任滿鐵總裁。

1907 森山松之助來臺，參加總督府廳舍設計圖募集。近藤十郎設計西門市場。

1908 臺灣總督府民政部殖產局附屬博物館設立。臺北西門紅樓落成。臺北府天后宮開始拆除。

1908 縱貫鐵路貫通。

1911 臺北大水災，城內房屋倒塌甚多。

1912 陳德星堂遷建至大稻埕。

1914 南門園區紅樓落成。日本參加一戰，野村一郎課長卸任回日本開業。

1915 成式。西來庵事件。兒玉總督暨後藤民政長官紀念館（今臺灣博物館）落成。四月十八日臺灣博物館舉行落

1916 吳威廉設計的淡水女學校落成。

1917 大龍峒保安宮改築，陳應彬與郭塔對場。

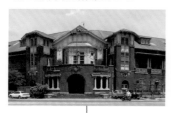

鐵道部博物館園區 *1919*

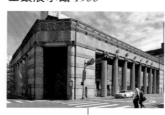

土銀展示館 *1933*

2000

裝飾藝術（Art Deco）
包浩斯（Bauhaus）

1918
艋舺火車站落成，林獻堂在東京發起六三法撤廢運動。

1919
艋舺龍山寺的改築落成。五四運動。臺灣總督府落成，井手薰任營繕課課長。泉州匠師王益順主持

鐵道部落成。

1921
森山松之助回日本開業。林獻堂、蔣渭水組臺灣文化協會。木柵指南宮由陳應彬大修。

1922
專賣局中央塔落成。萊特設計東京帝國大飯店。

1923
日本關東大地震。日本皇太裕仁來臺視察。

1925
臺北孔廟在大龍峒興建。臺北大橋竣工

1928
臺北帝國大學（今臺灣大學）創立。

1929
後藤新平去世，臺灣建築學會成立，《臺灣建築會誌》創刊。

1930
霧社事件。《史蹟名勝天然紀念物保存法》公布。

1932
菊元百貨落成。

1933
臺北勸業銀行落成。

1934
高等法院落成。

1935
始政四十周年博覽會。

1936
臺北公會堂落成。

1938
臺北火車站重建。

1941
皇民奉公會成立。日本偷襲珍珠港。

1945
二戰結束，日本無條件投降，退出臺灣，在公會堂舉行受降典禮。

國家圖書館出版品預行編目資料

解構：李乾朗手繪臺博建築 / 李乾朗作 .
-- 臺北市：臺灣博物館 , 2015.12
160 面 ; 23x30 公分
ISBN 978-986-04-6842-7(精裝)
1. 博物館建築 2. 建築美術設計 3. 博物館特展
069.2 104025708

解構 – 李乾朗手繪臺博建築
Deconstruction - Architectural Drawings
of the National Taiwan Museum by LI Chien-Lang

指導單位：文化部 Supervisor: Ministry of Culture
主辦單位：國立臺灣博物館 Organizer: National Taiwan Museum
合辦單位：財團法人中華民俗藝術基金會 Co-organizer: Chinese Folk-Arts Foundation
協辦單位：空間母語文化藝術基金會 Joint organizer: Spatial Native Language Foundation

發 行 人｜陳濟民 電話：886-2-2382-2566
出版委員｜陳濟民 林華慶 吳嘉琦 隗振瑜 劉杏怡 傳真：886-2-2382-2684
 方建能 林啟賢 許慈容 林容如 網址：www.ntm.gov.tw
作 者｜李乾朗 發 行｜國立臺灣博物館
主 編｜郭昭翎 印 刷｜合和印刷有限公司
執行編輯｜洪煒茜 出版日期｜2016 年 5 月 二刷
美編設計｜張慧娟 定 價｜新台幣 600 元整
手 繪 圖｜李乾朗 統一編號｜1010402610
出版機關｜國立臺灣博物館 I S B N｜978-986-04-6842-7
 臺北市 100 中正區襄陽路 2 號

策展團隊

財團法人中華民俗藝術基金會：李乾朗 吳楚仙 顏君穎 展場設計製作：晴豔國際有限公司

國立臺灣博物館：吳嘉琦 郭昭翎 洪煒茜 主視覺設計：張慧娟

模型設計製作：獅丸模研 / 好路設計工作室 媒體宣傳：蘇憶如

 教育推廣：向麗容 郭元興

特別感謝

吳淑英 陳碧琳 林一宏 ※ 除特別註明外，本書攝影由李乾朗提供。

展售處

國立臺灣博物館 10046 臺北市襄陽路 2 號 02-2382-2699
五南文化廣場 40043 臺中市中山路 6 號 04-2226-0330
國家書店 10485 臺北市松江路 209 號 1 樓 02-2518-0207